EASTER

Activity Book for Kids

Ages 6-12

Includes Mazes, Word Search, Sudoku, Drawing, Dot-to-Dot, Picture Puzzles, and Coloring

Connect the Dots

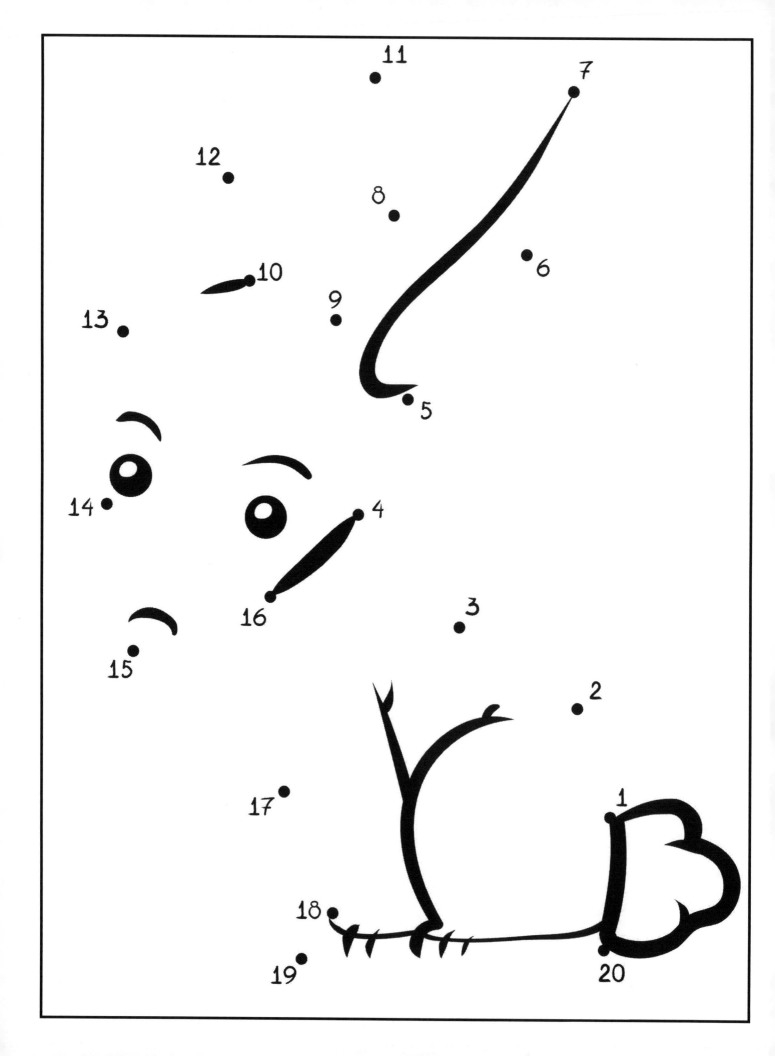

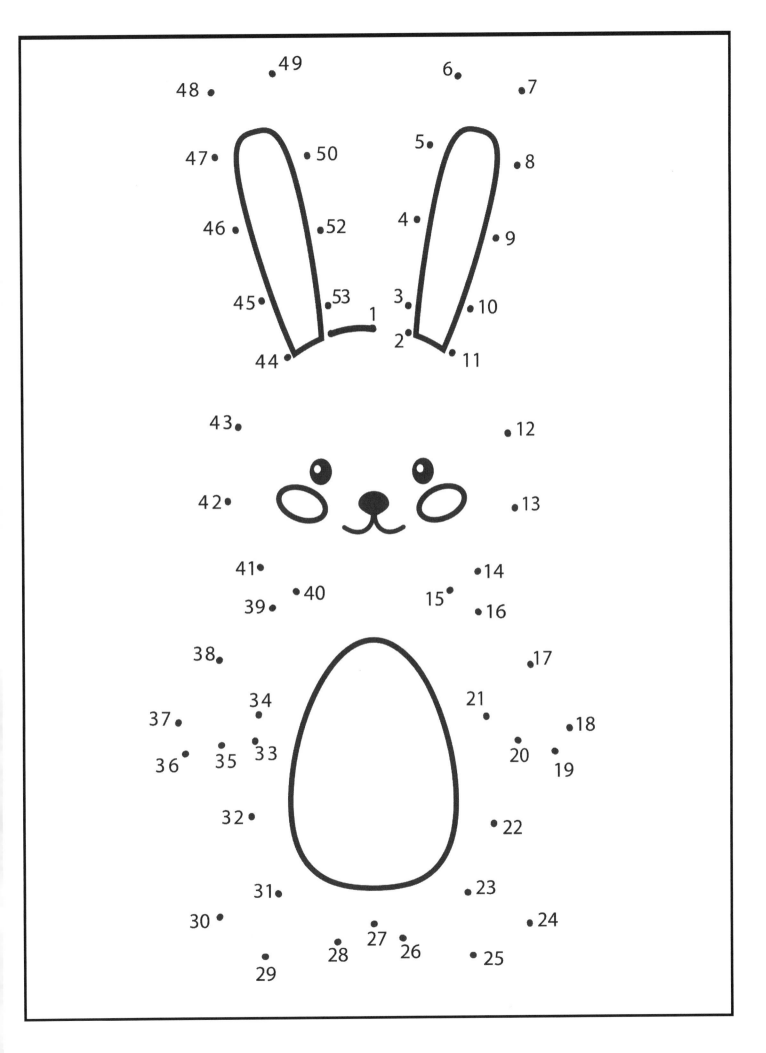

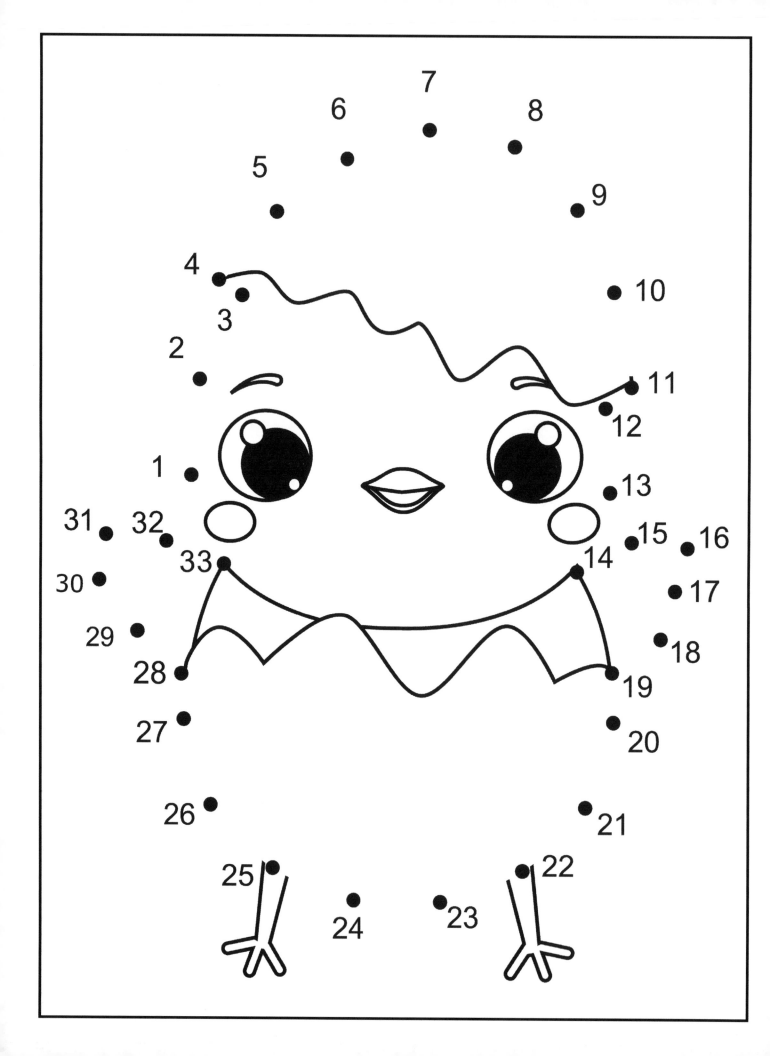

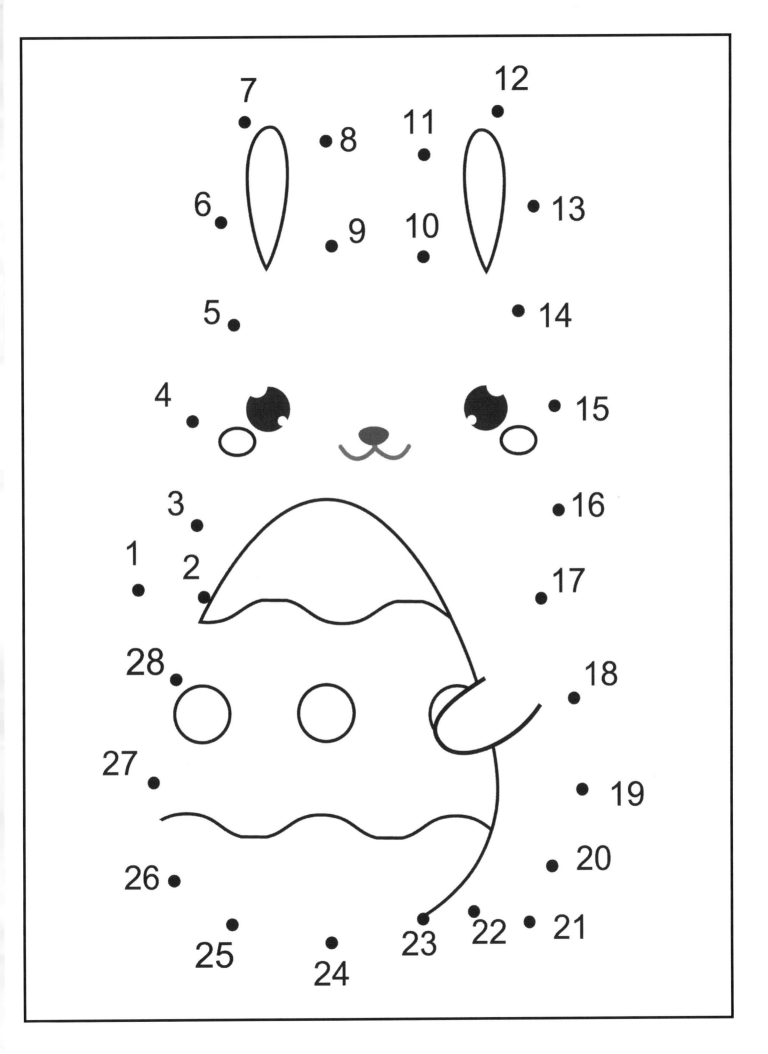

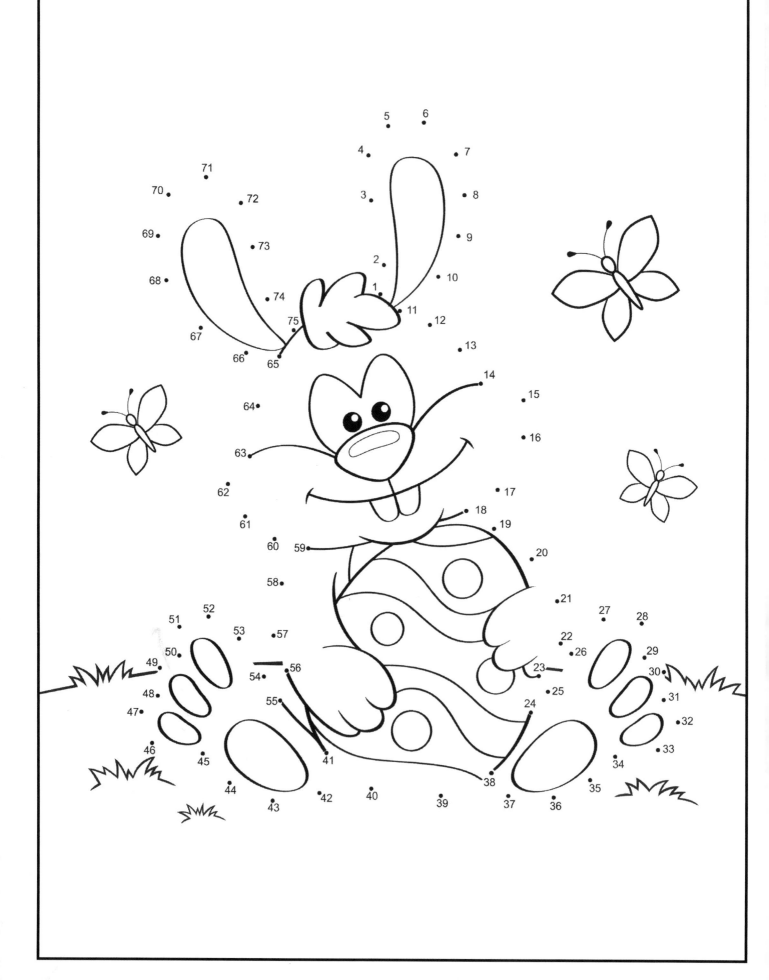

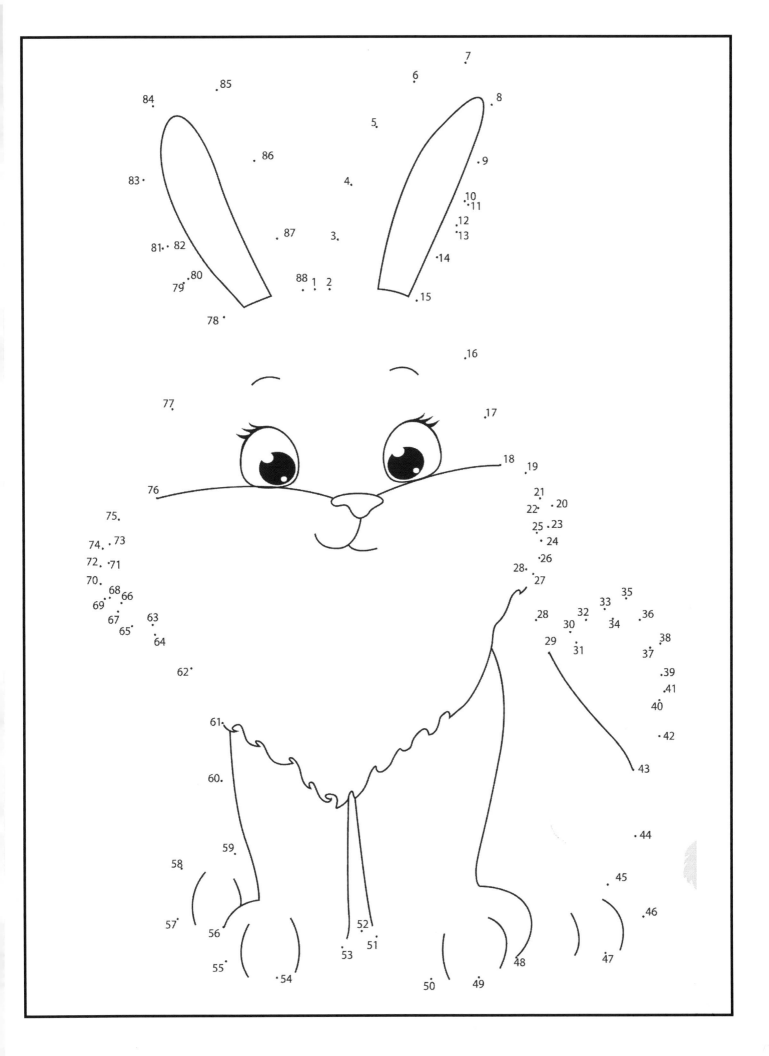

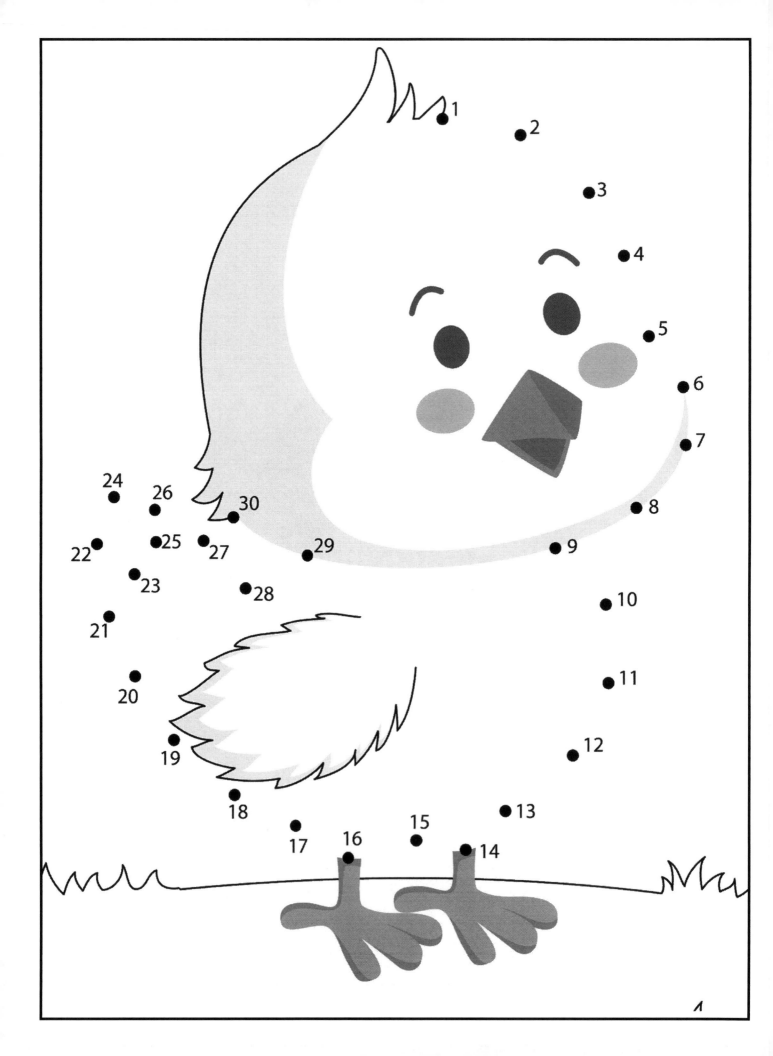

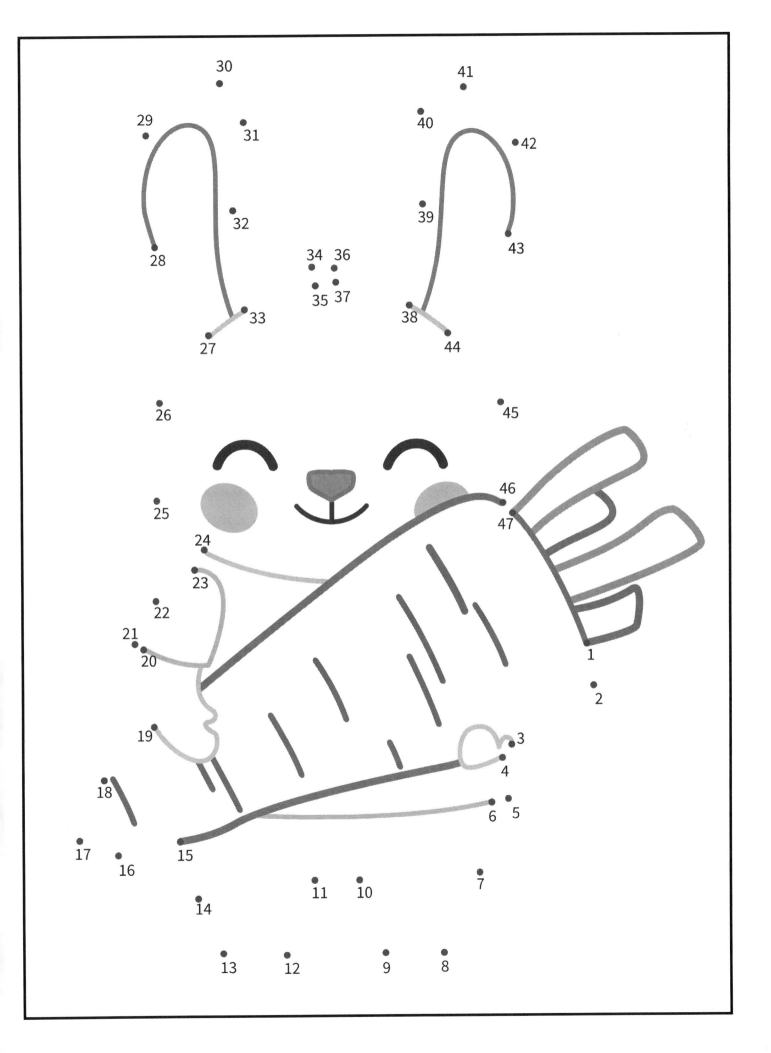

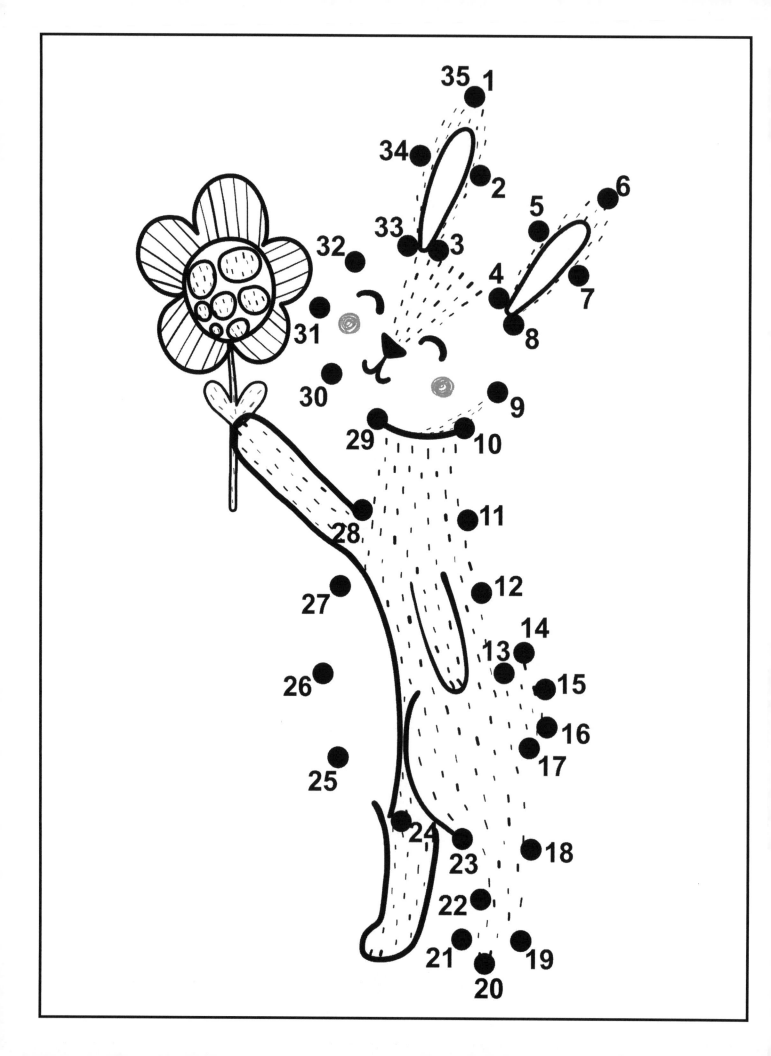

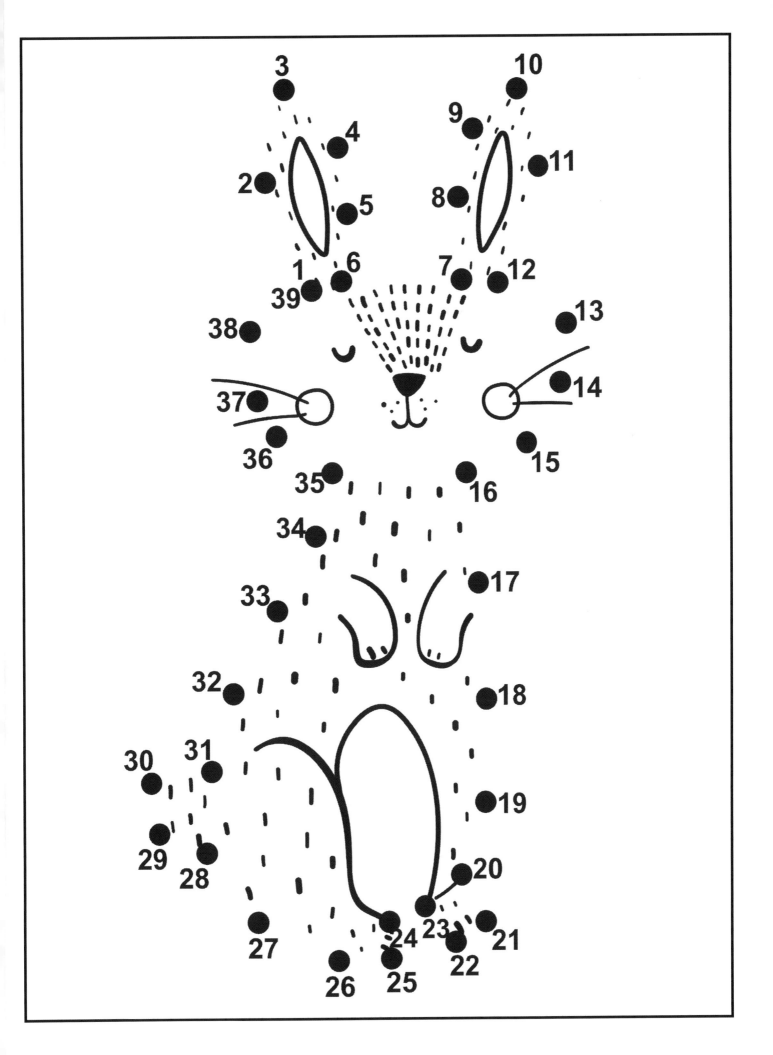

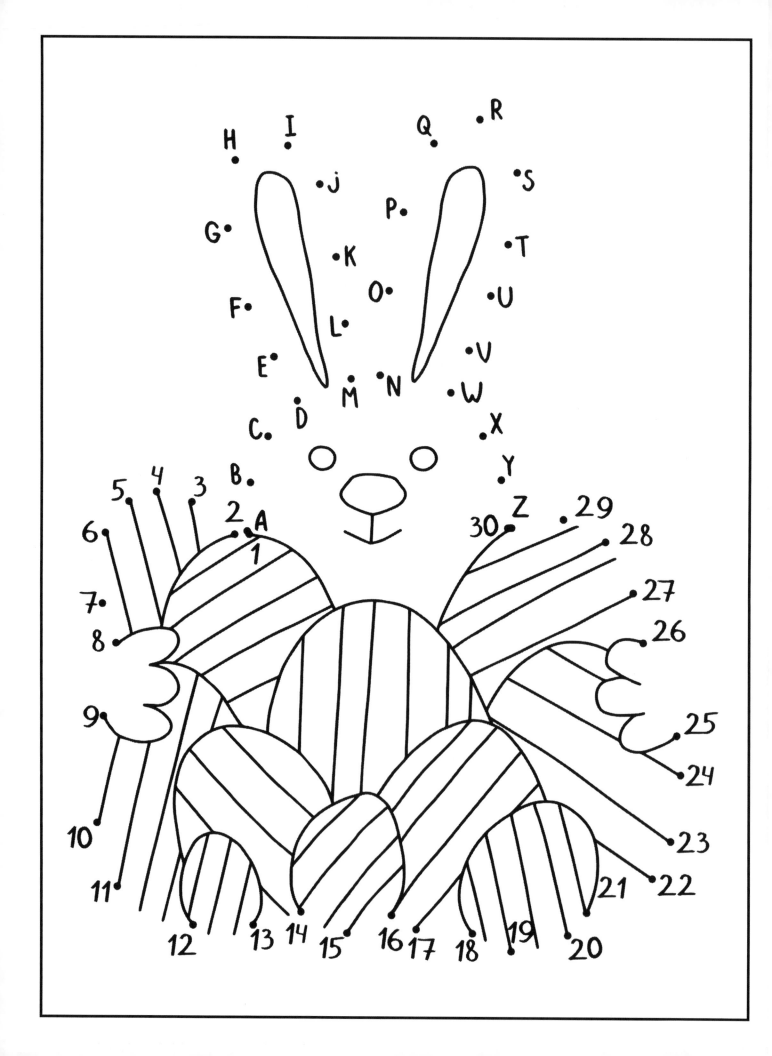

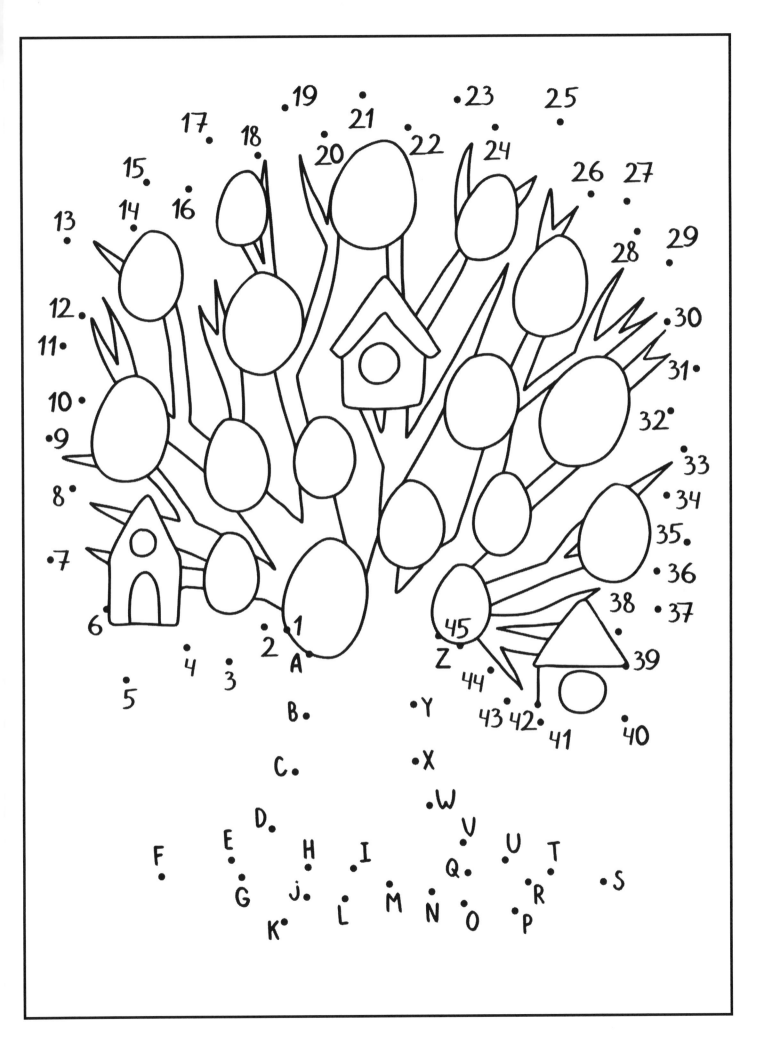

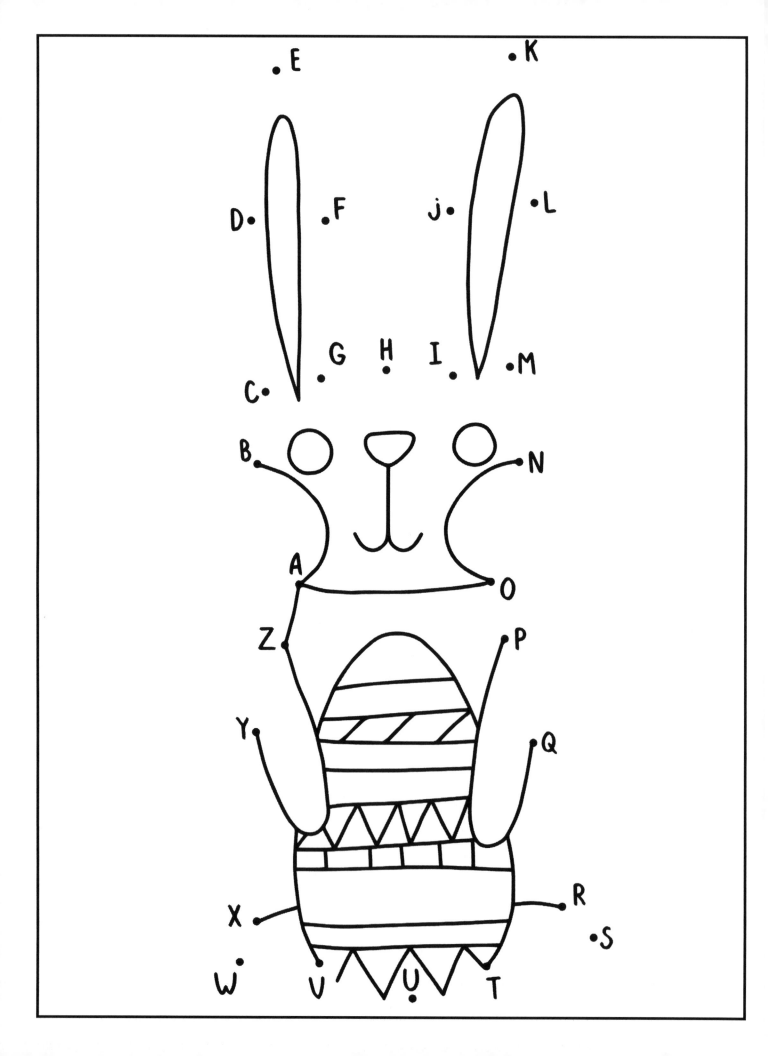

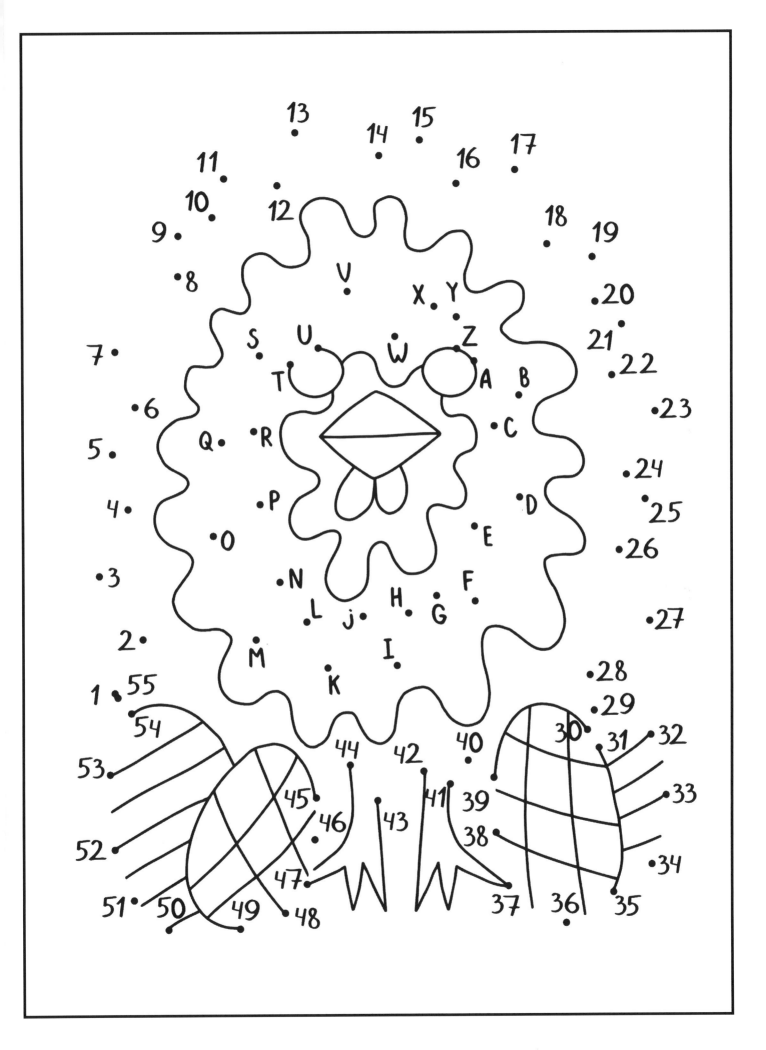

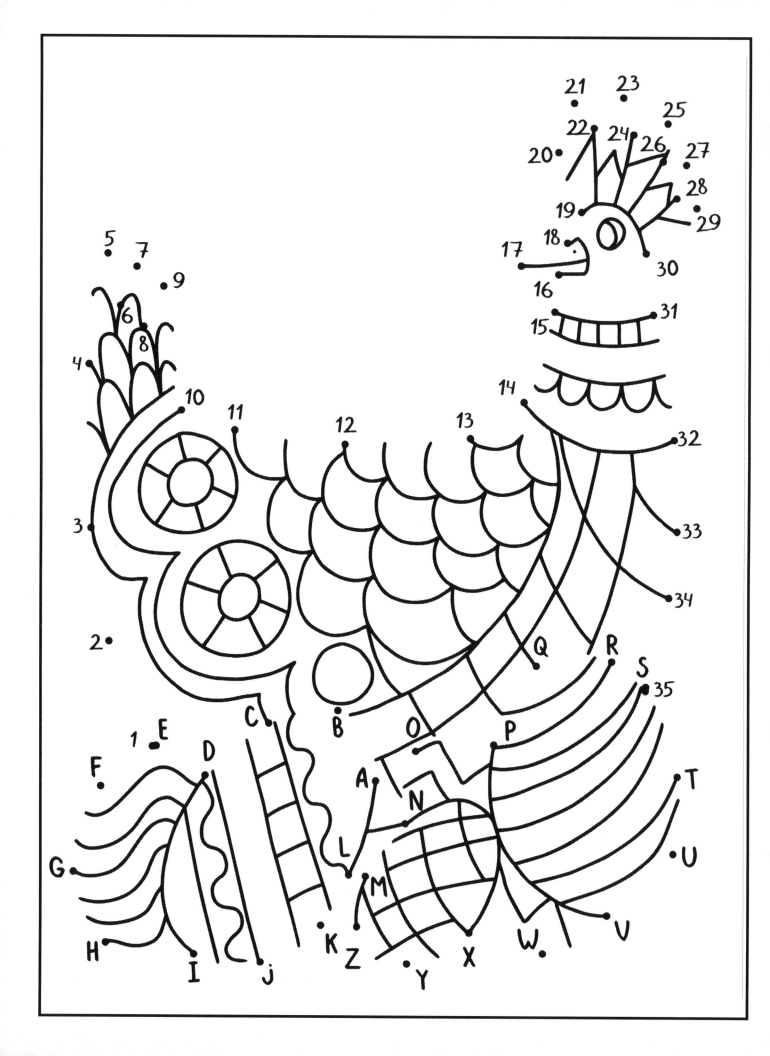

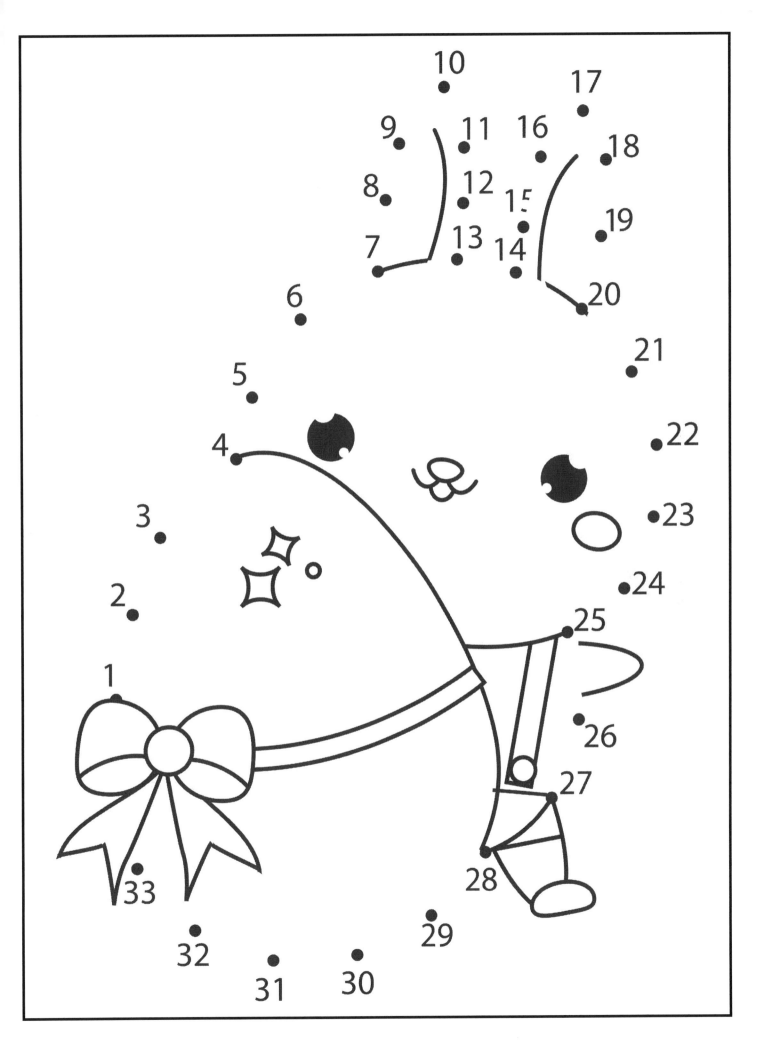

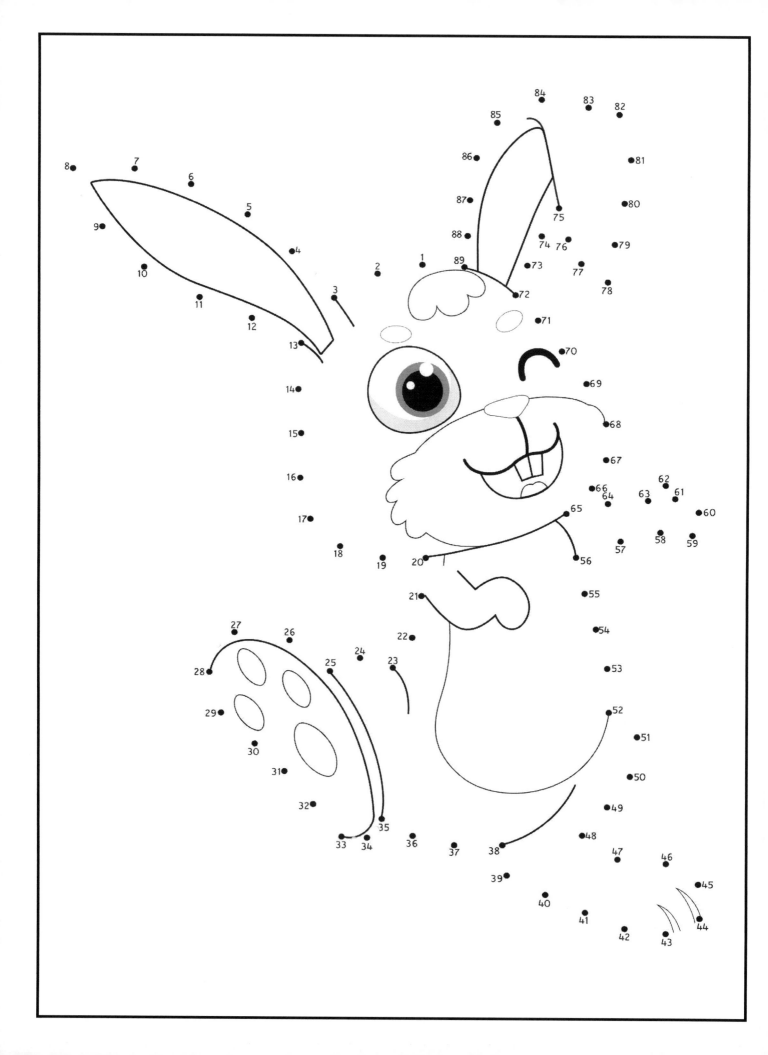

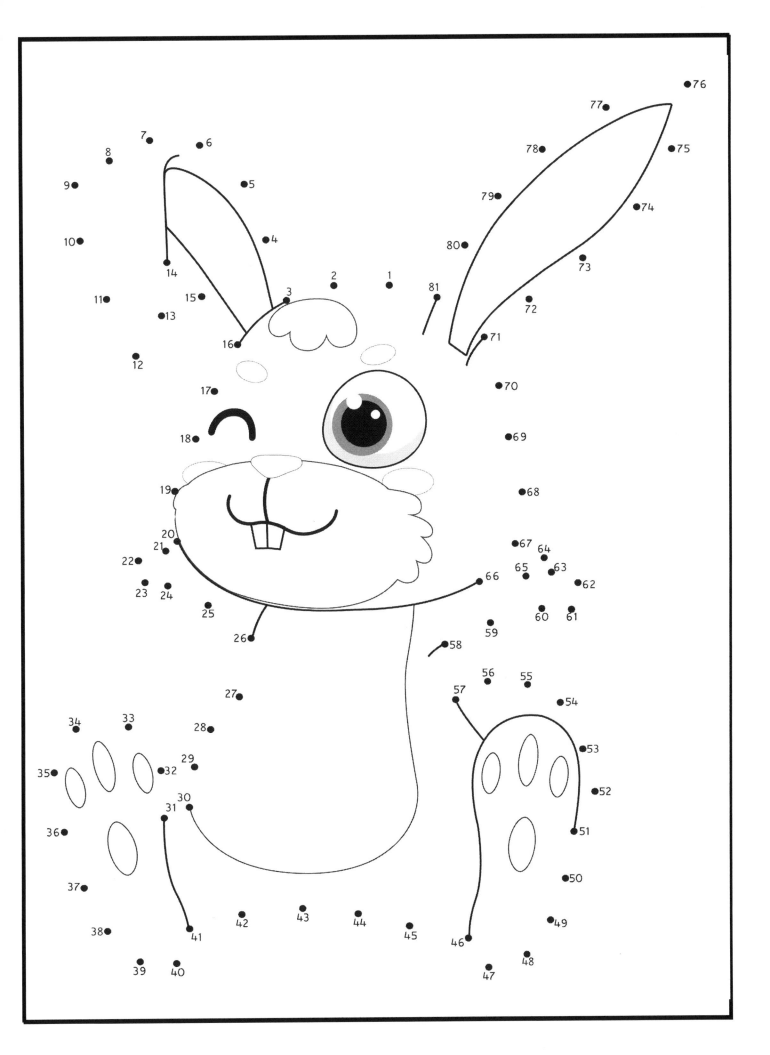

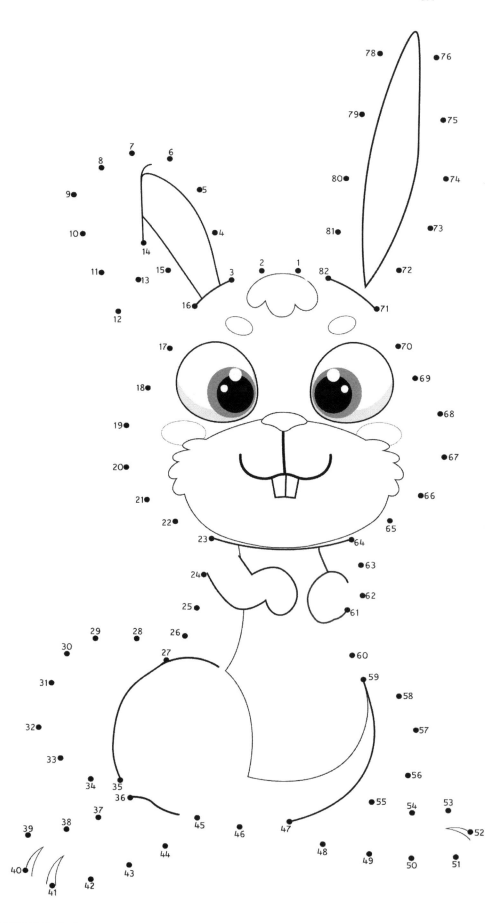

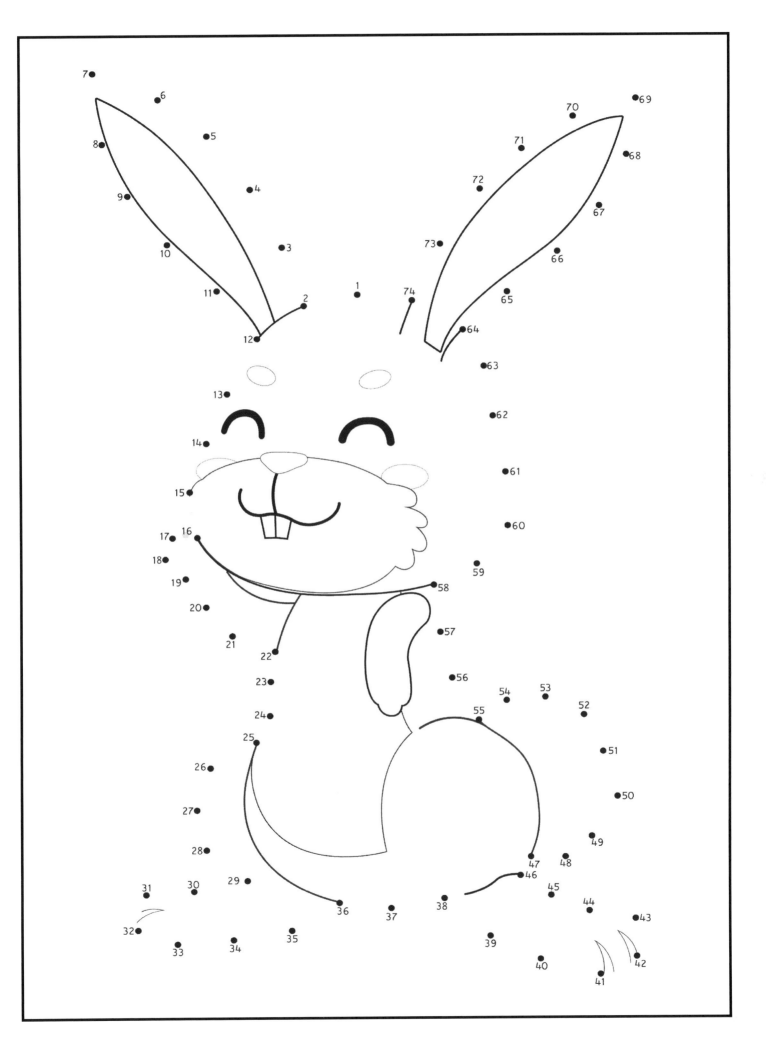

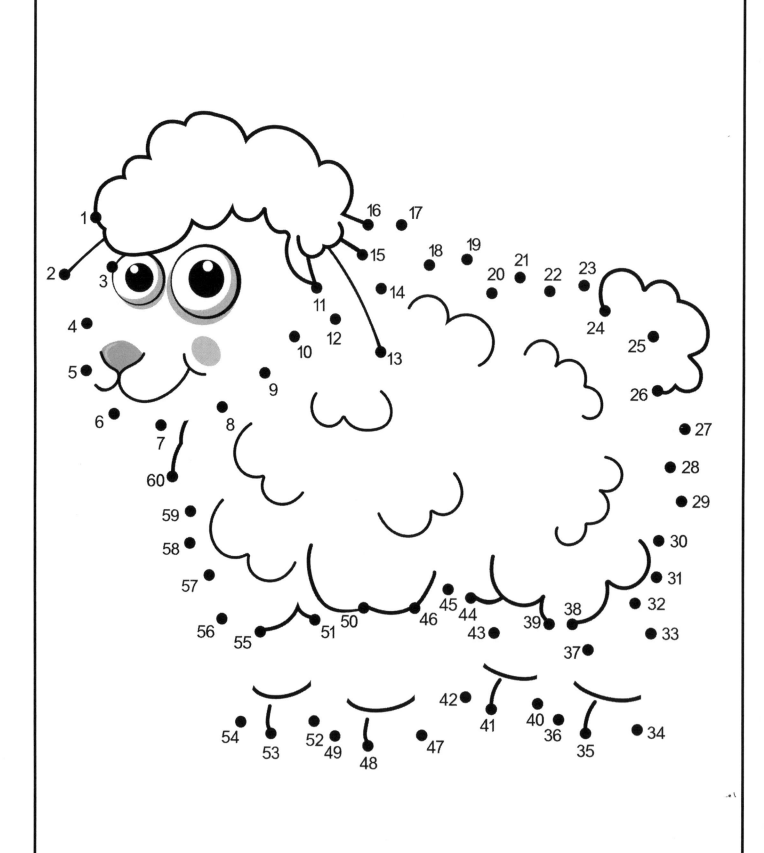

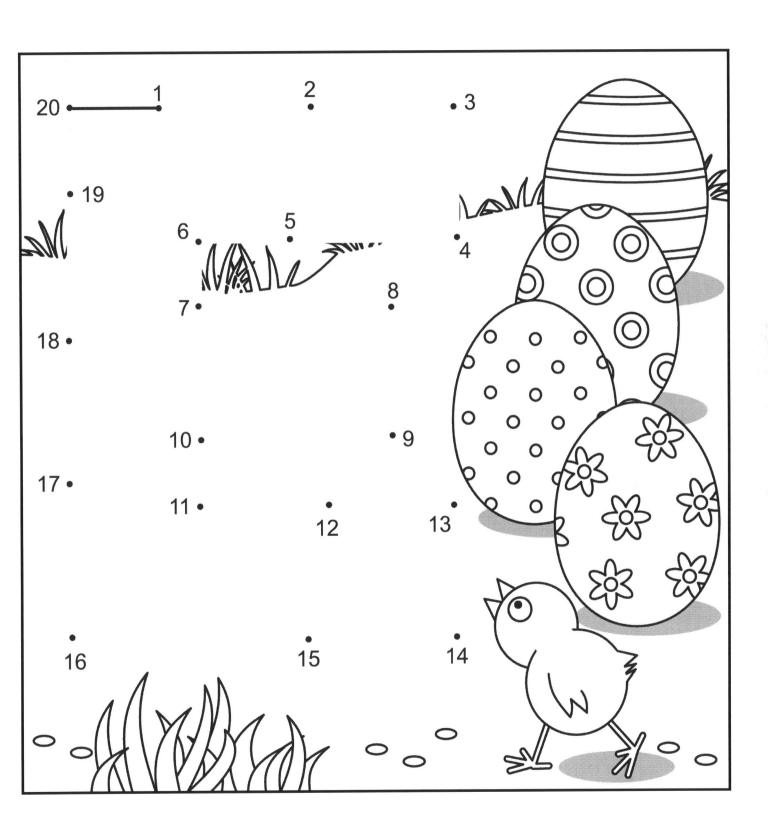

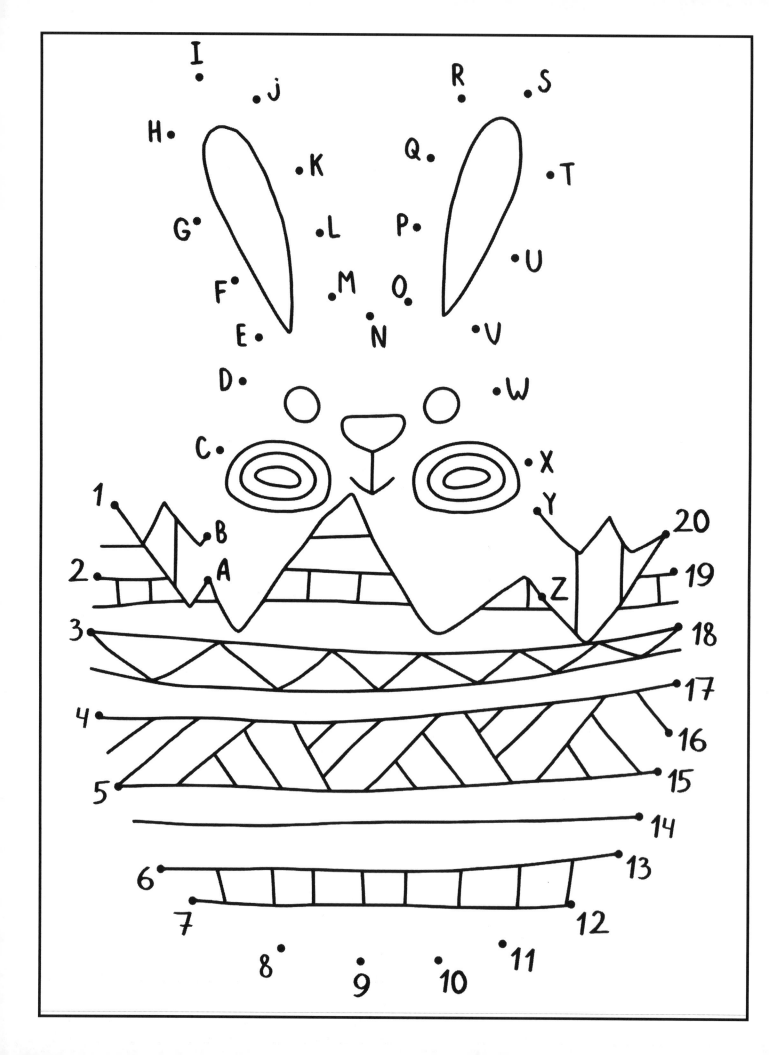

Mazes

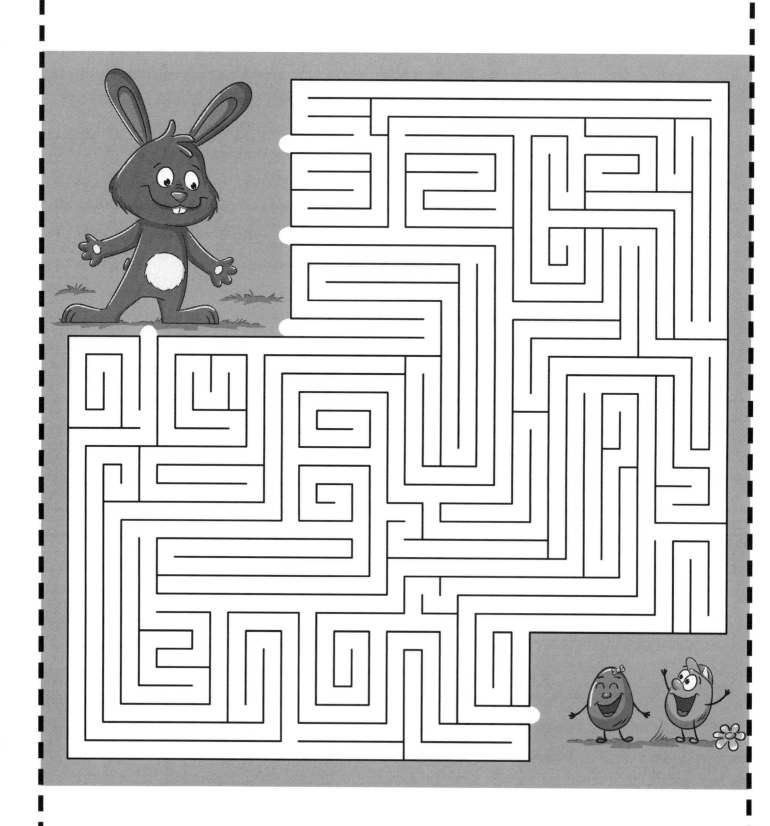

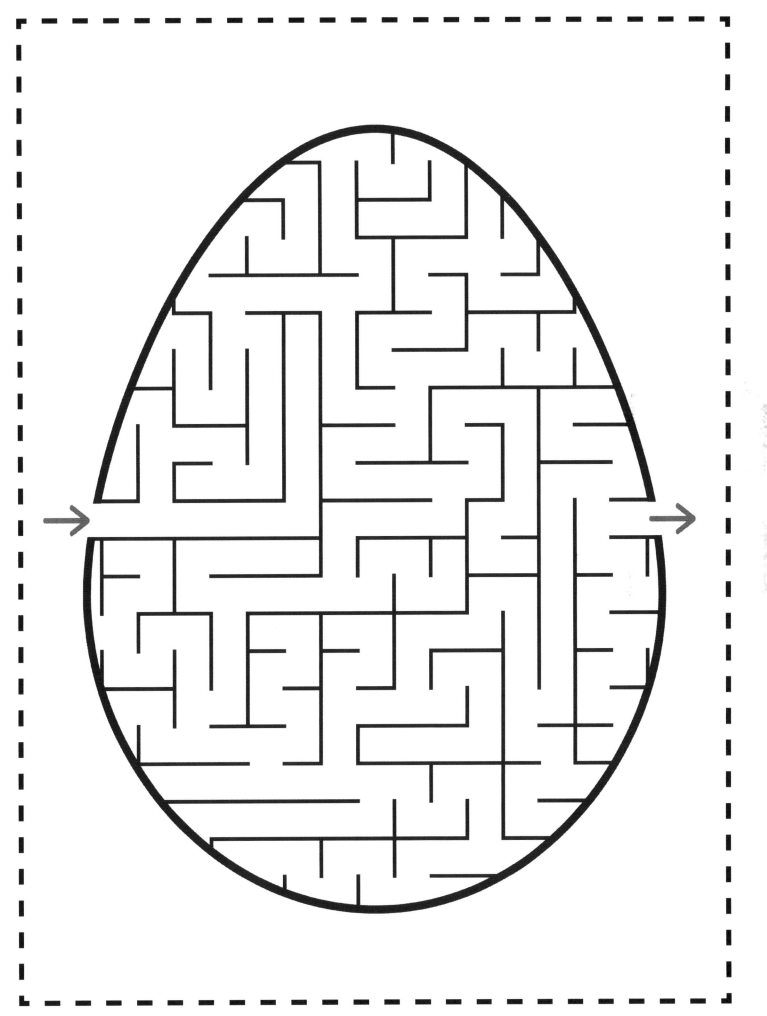

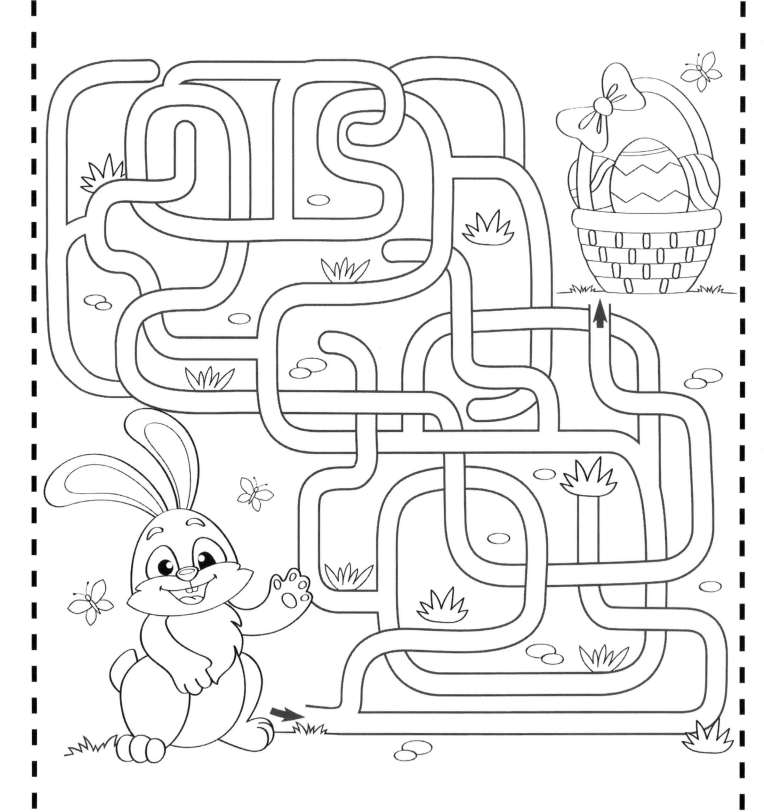

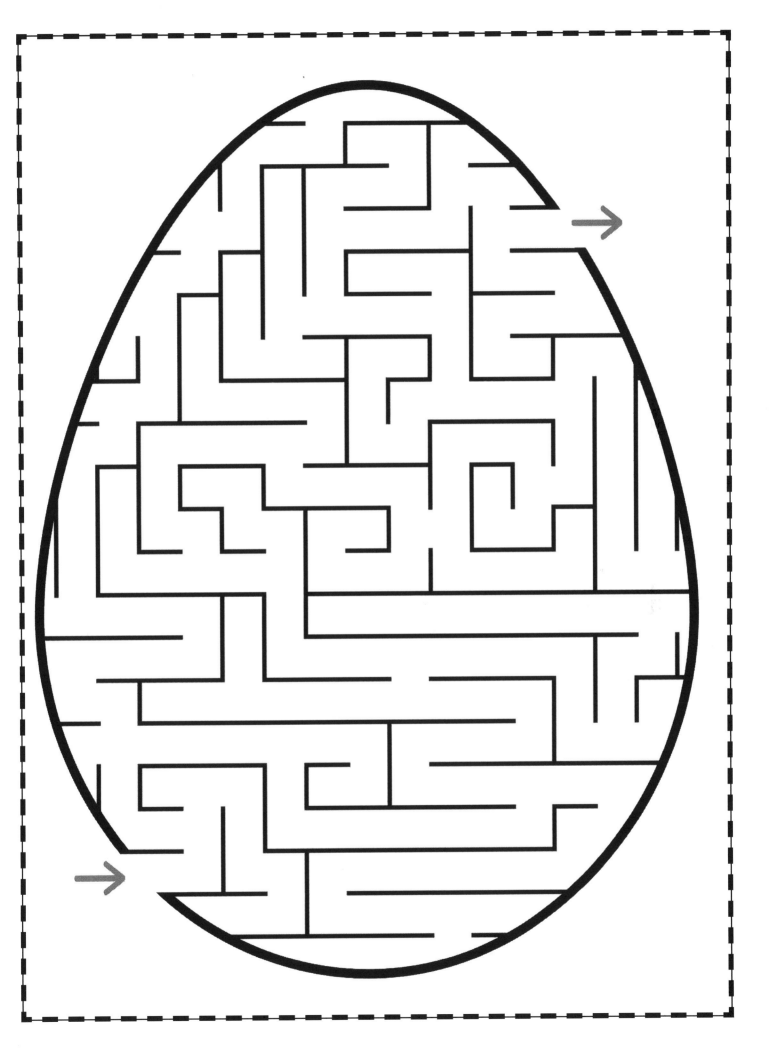

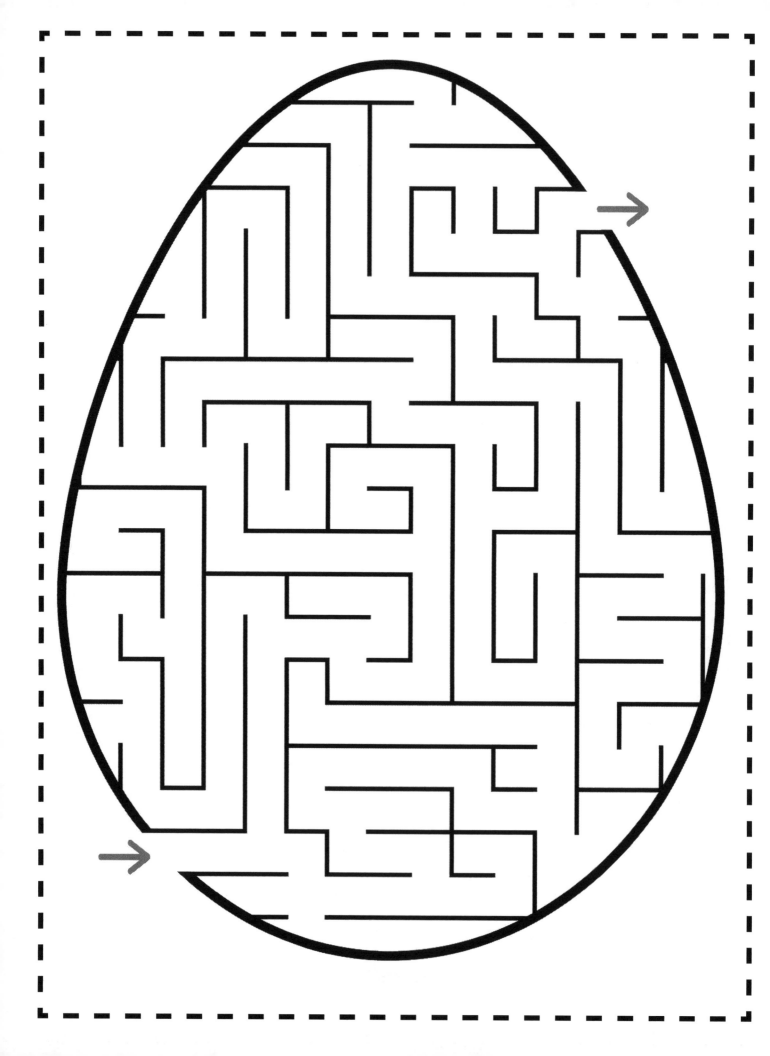

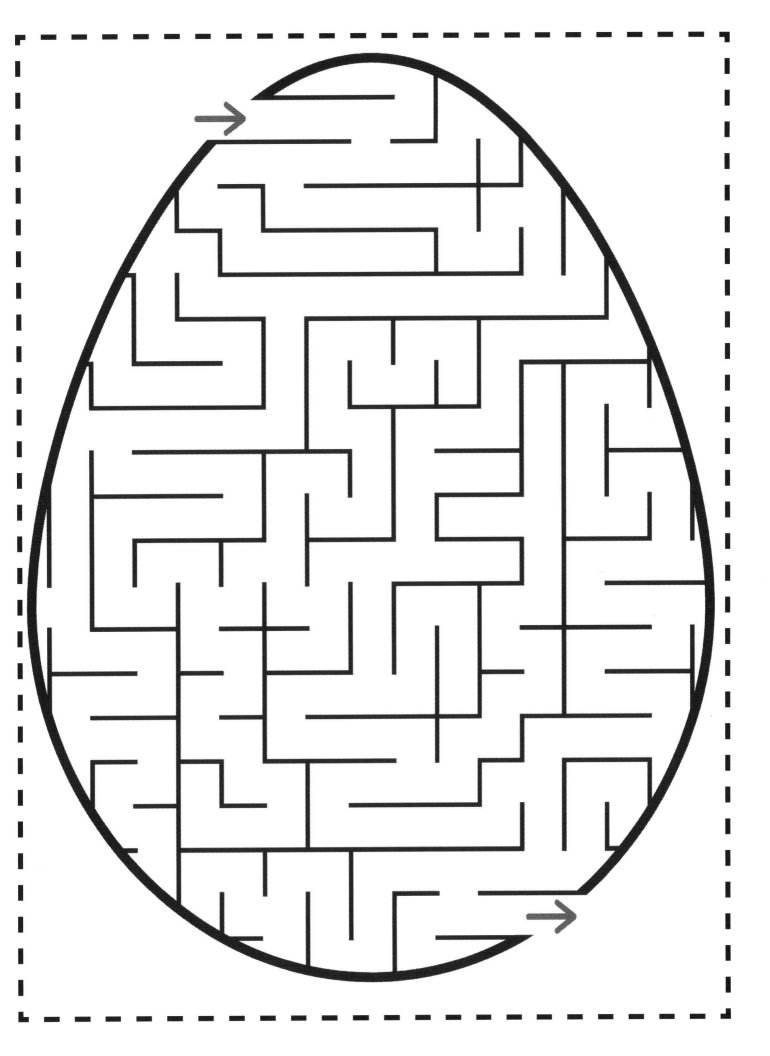

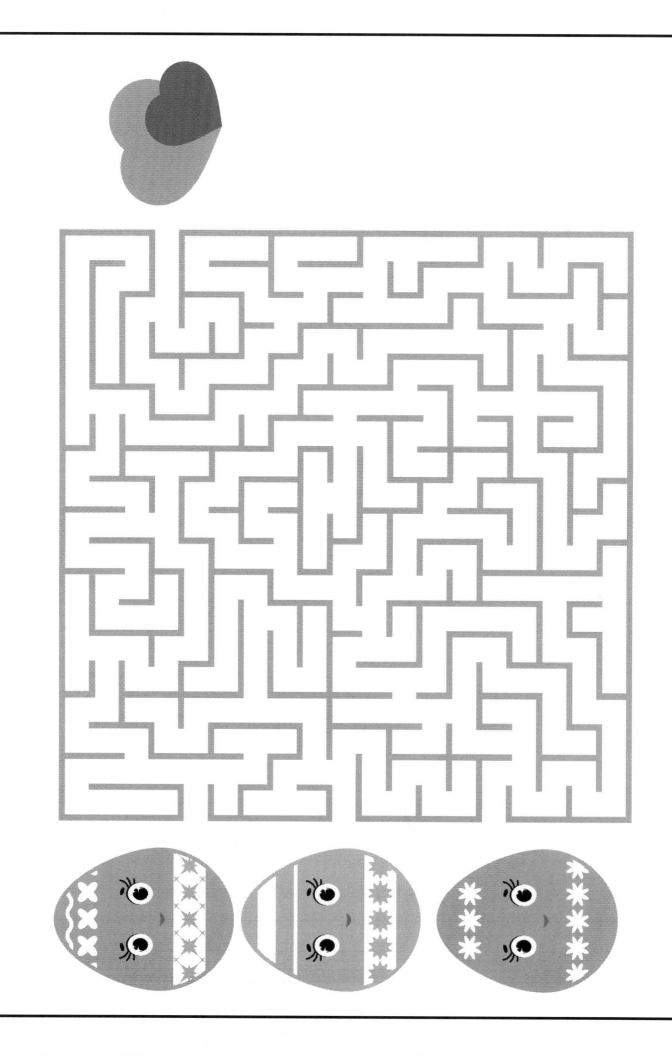

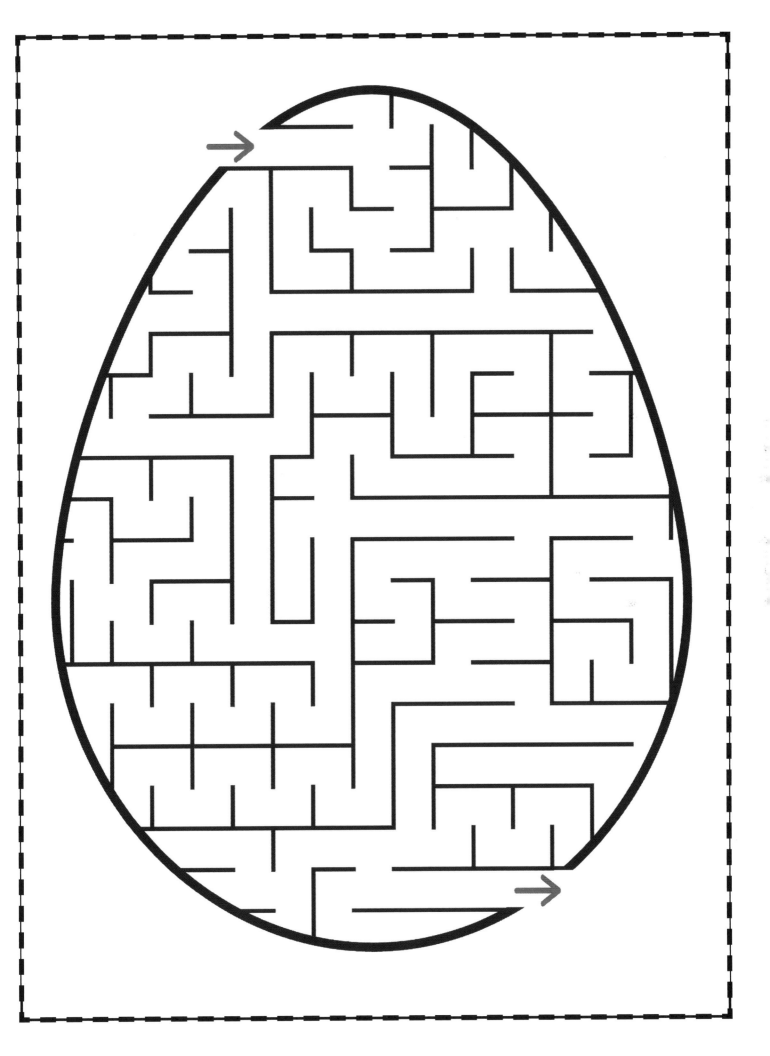

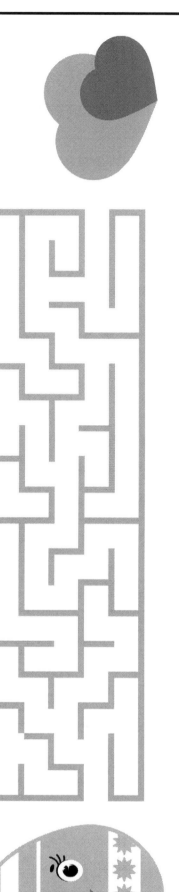

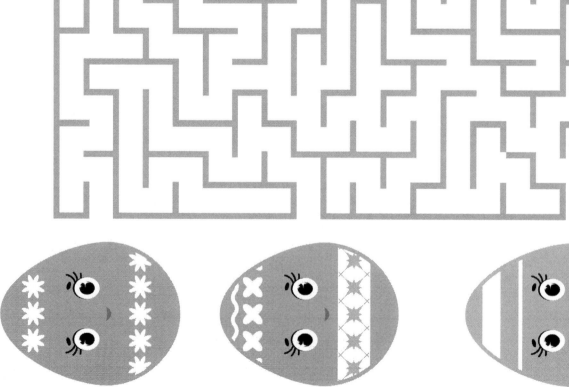

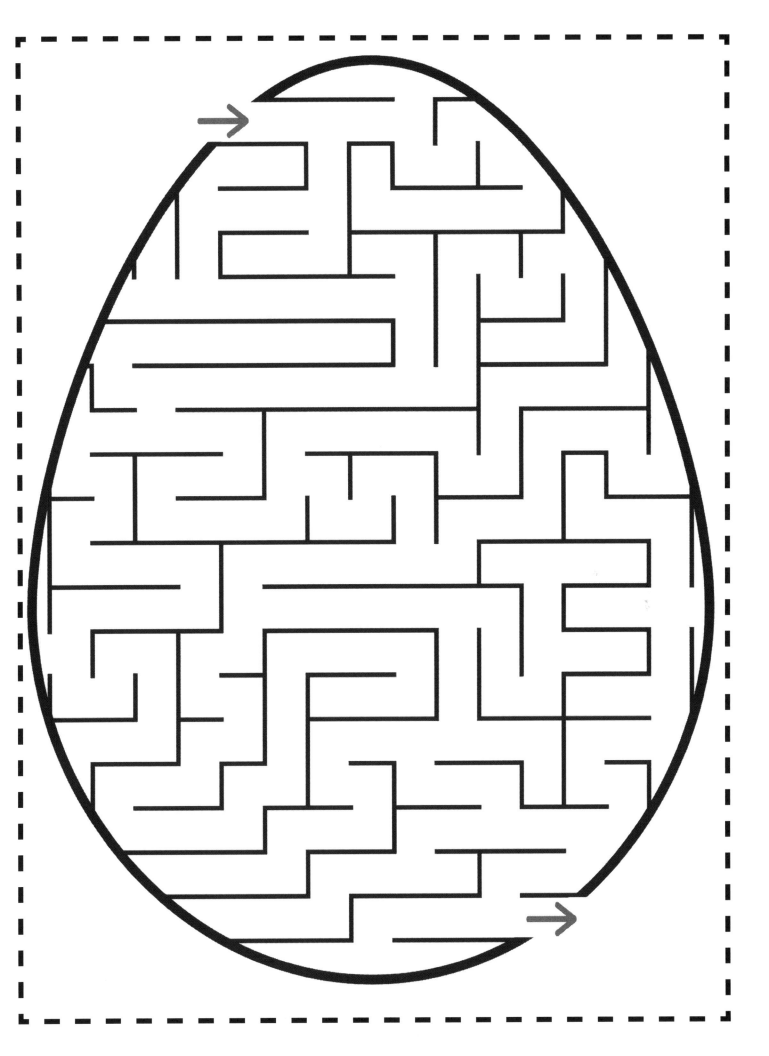

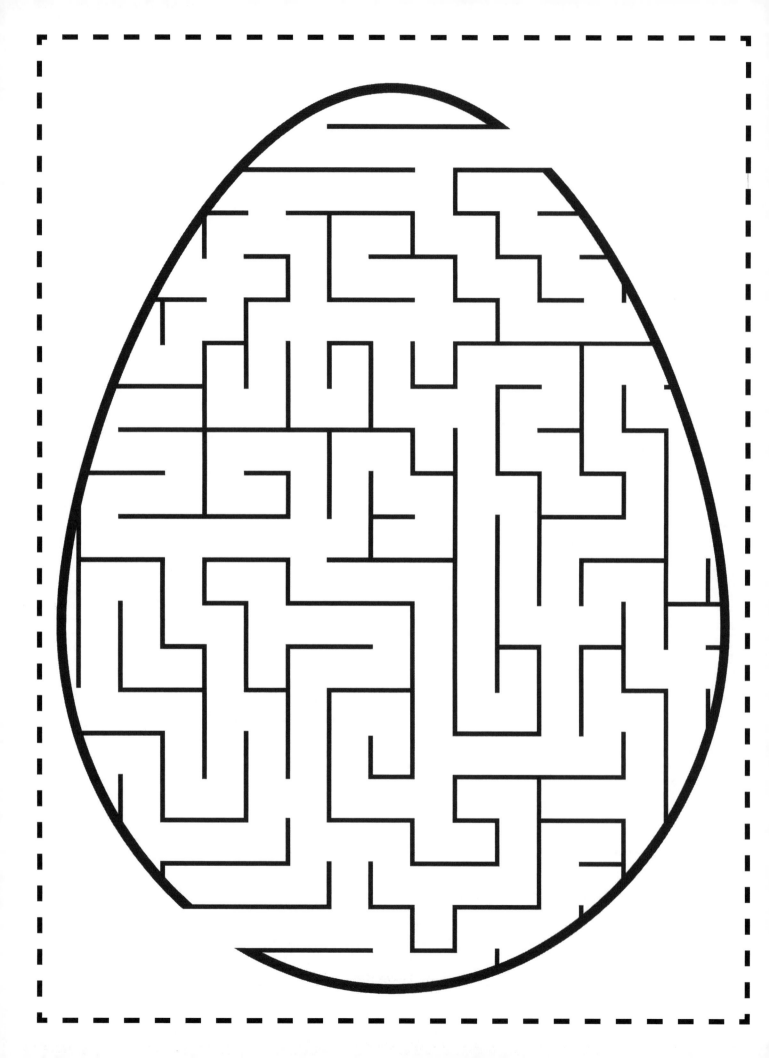

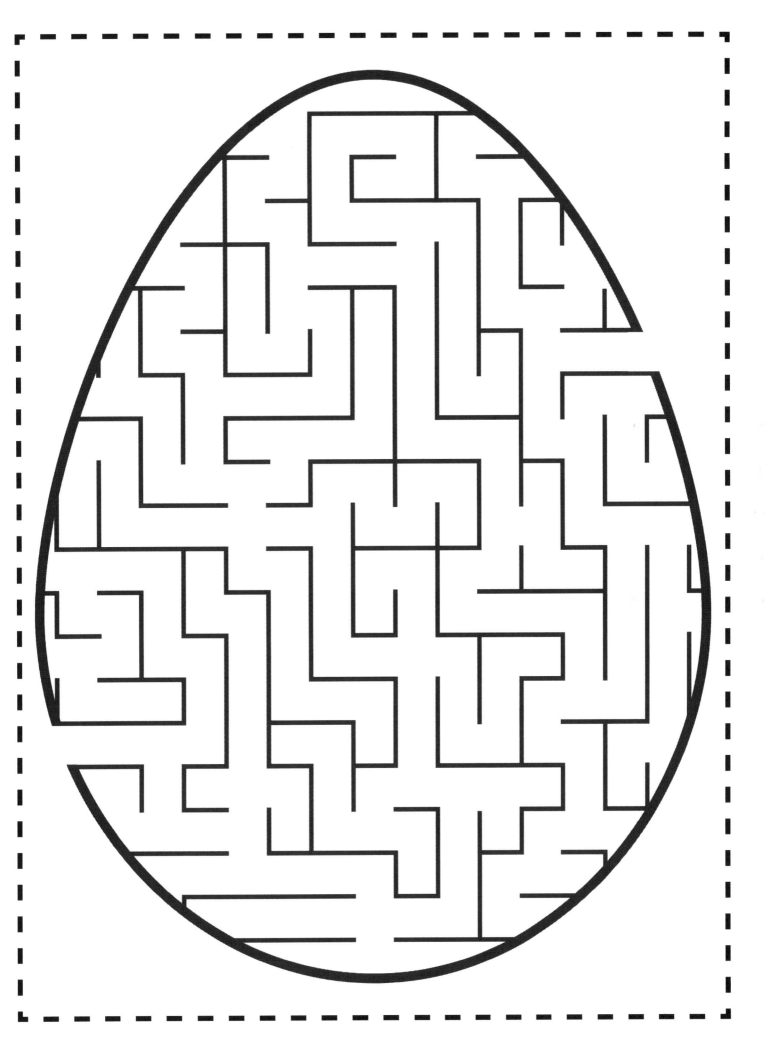

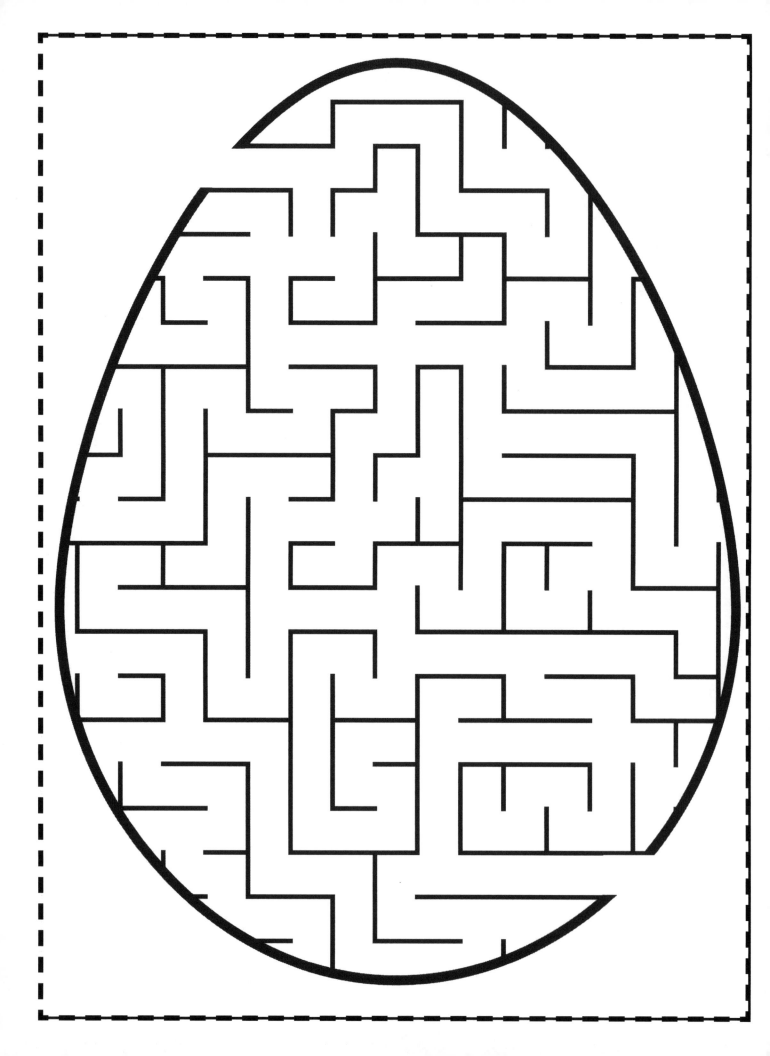

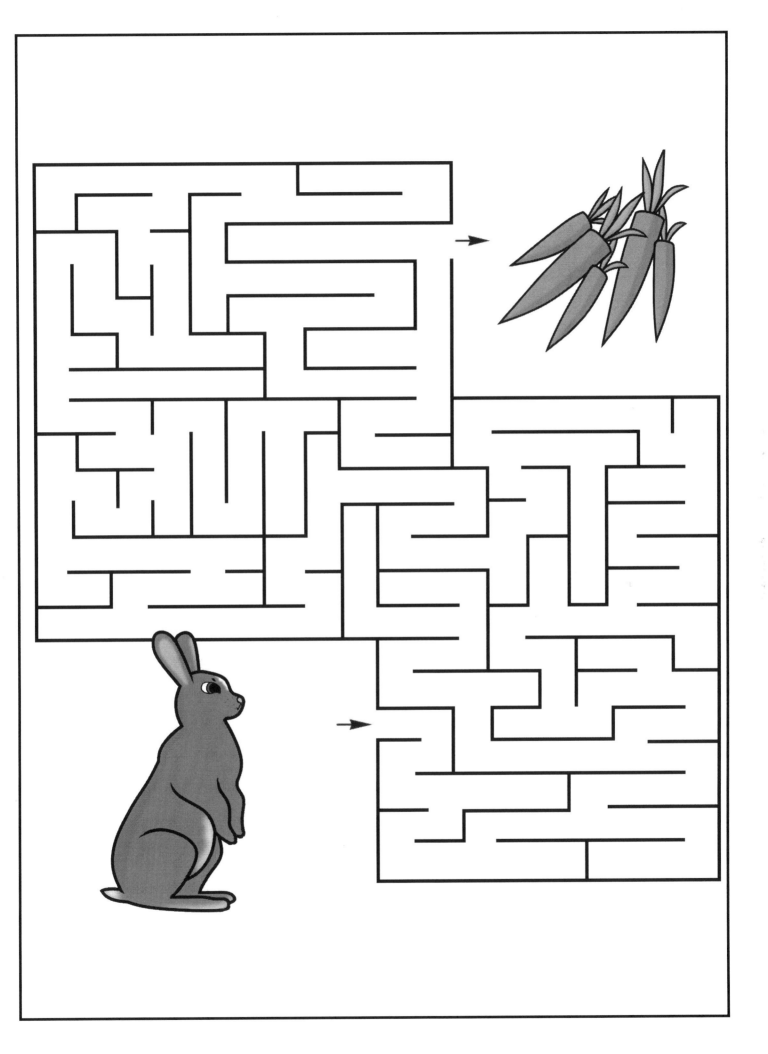

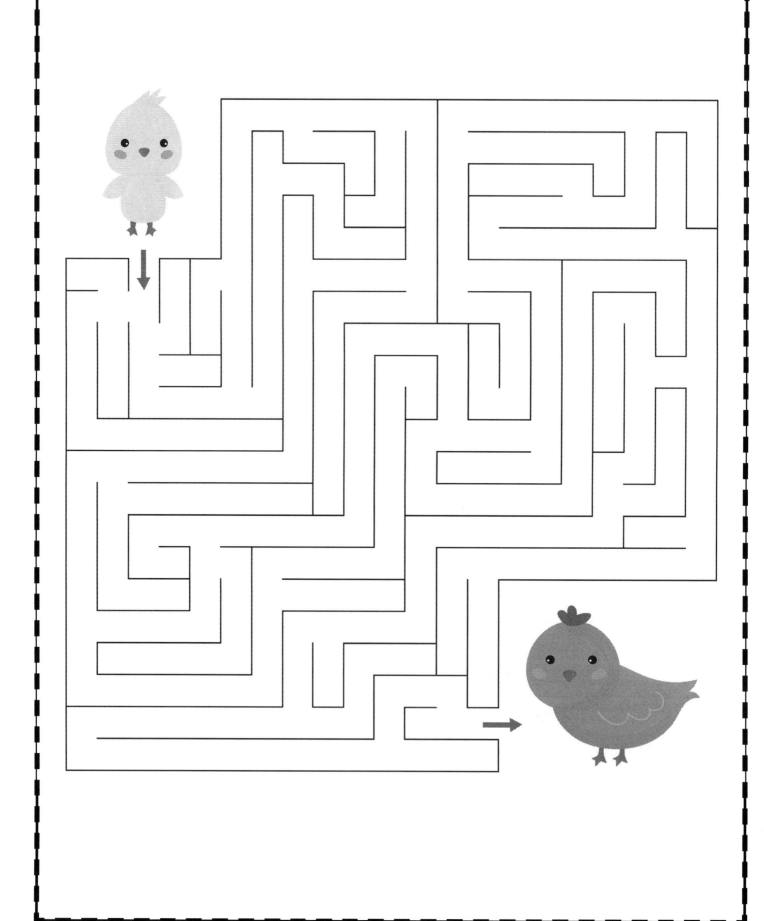

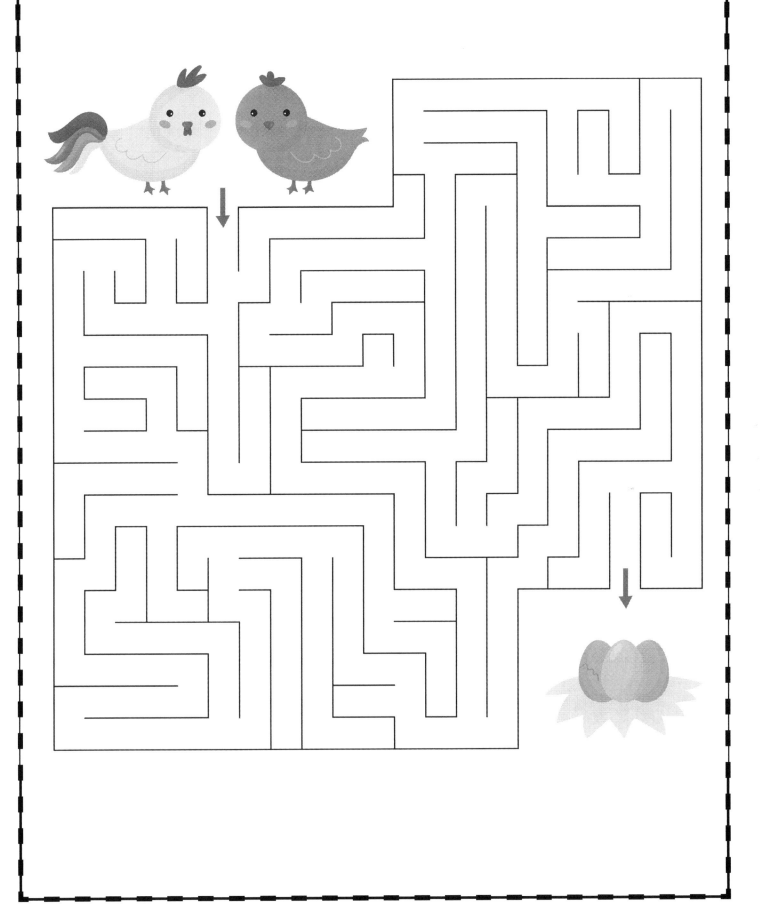

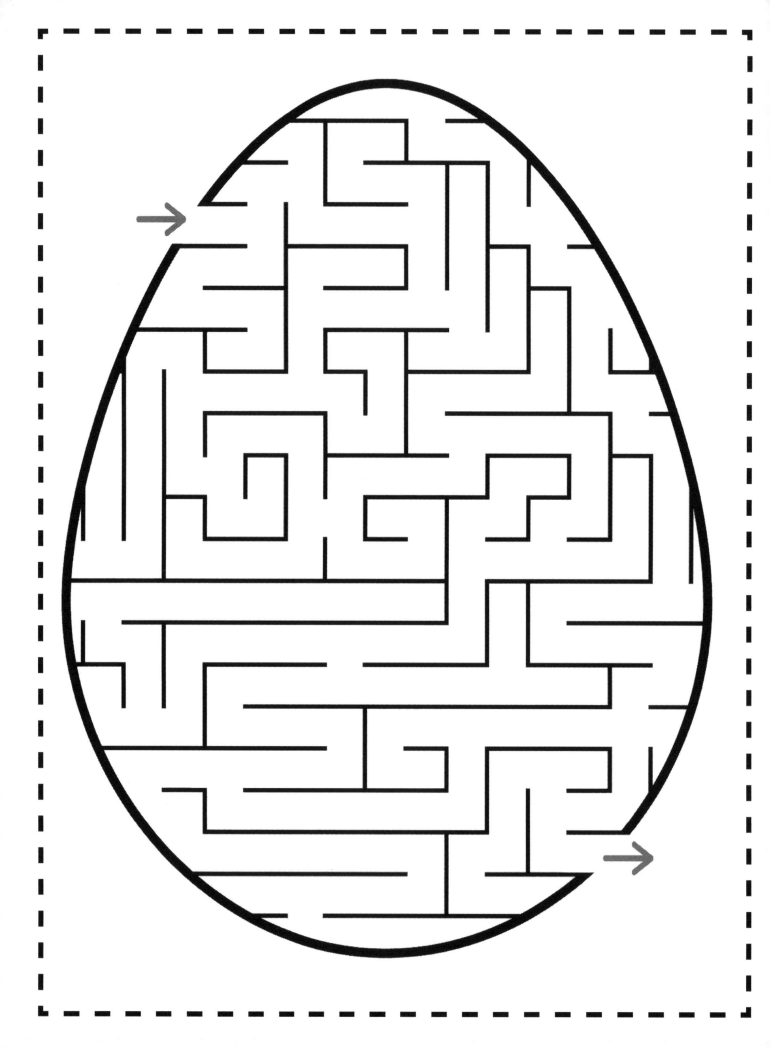

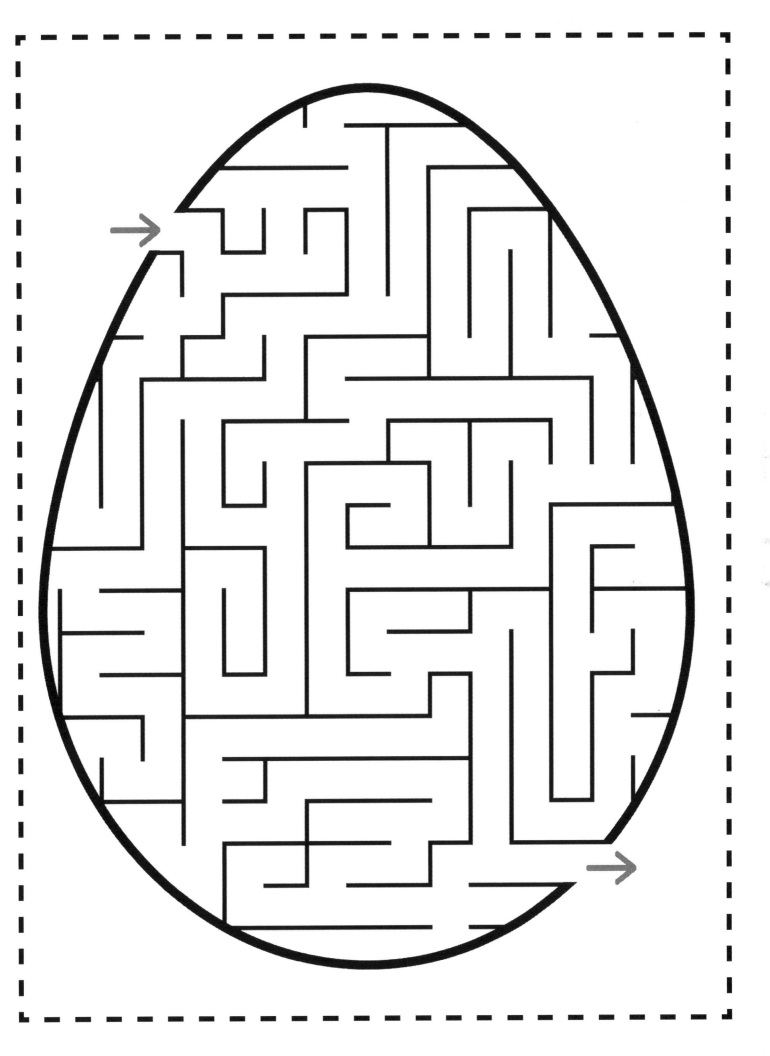

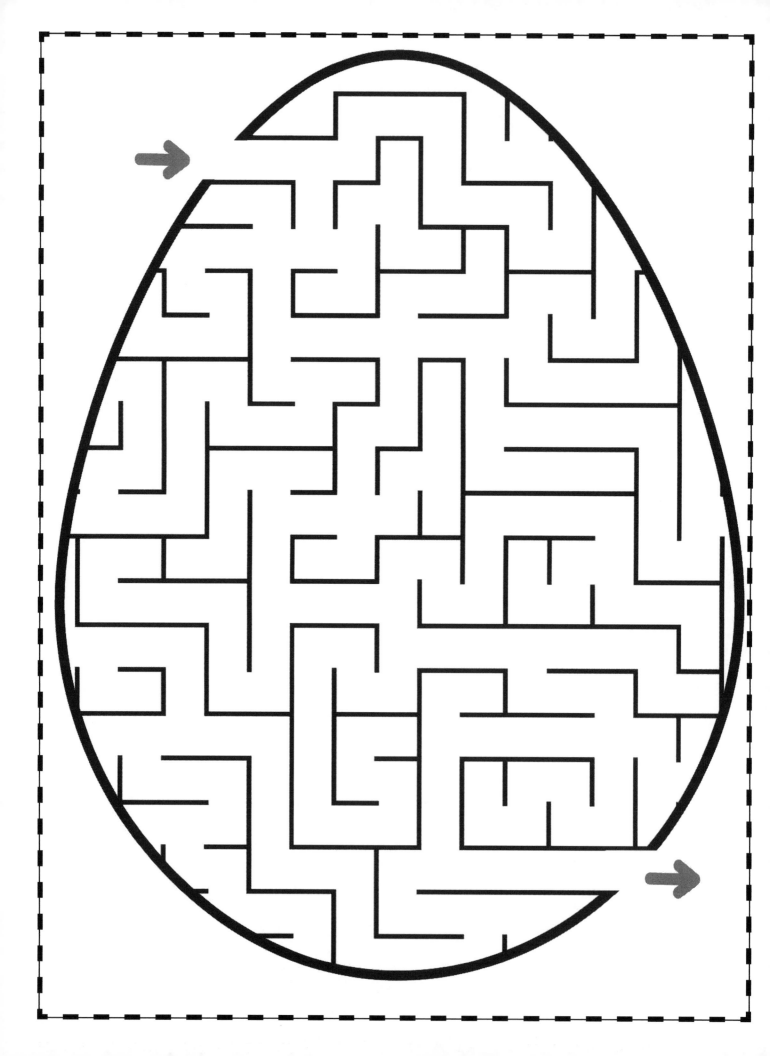

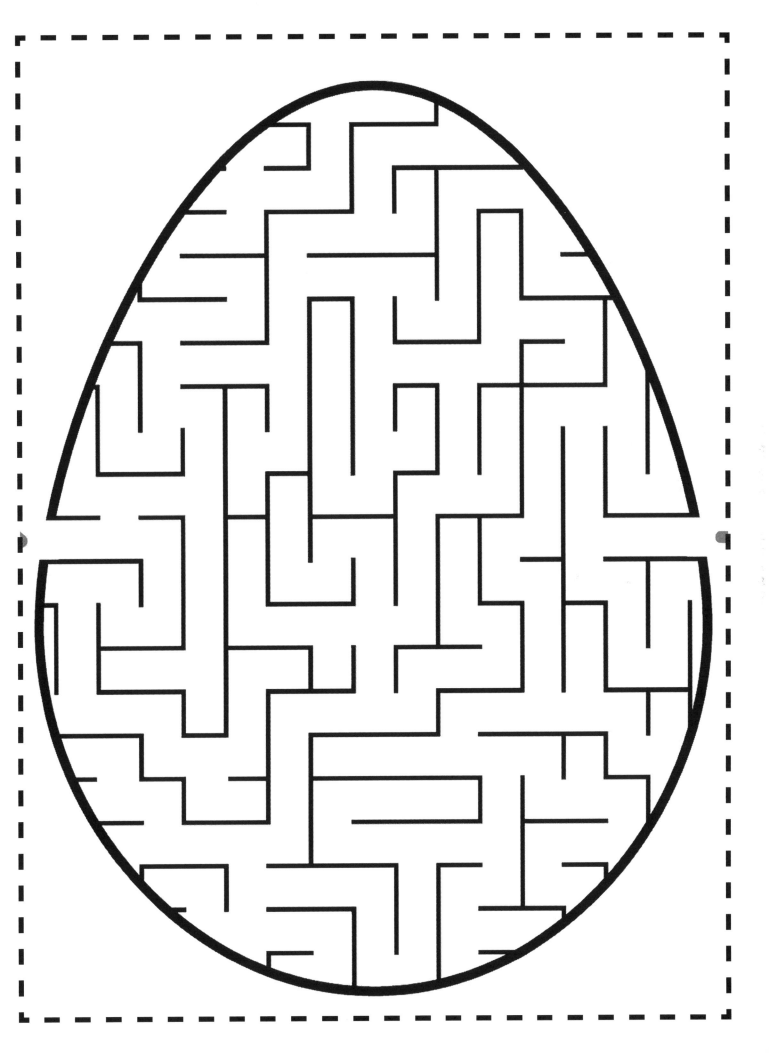

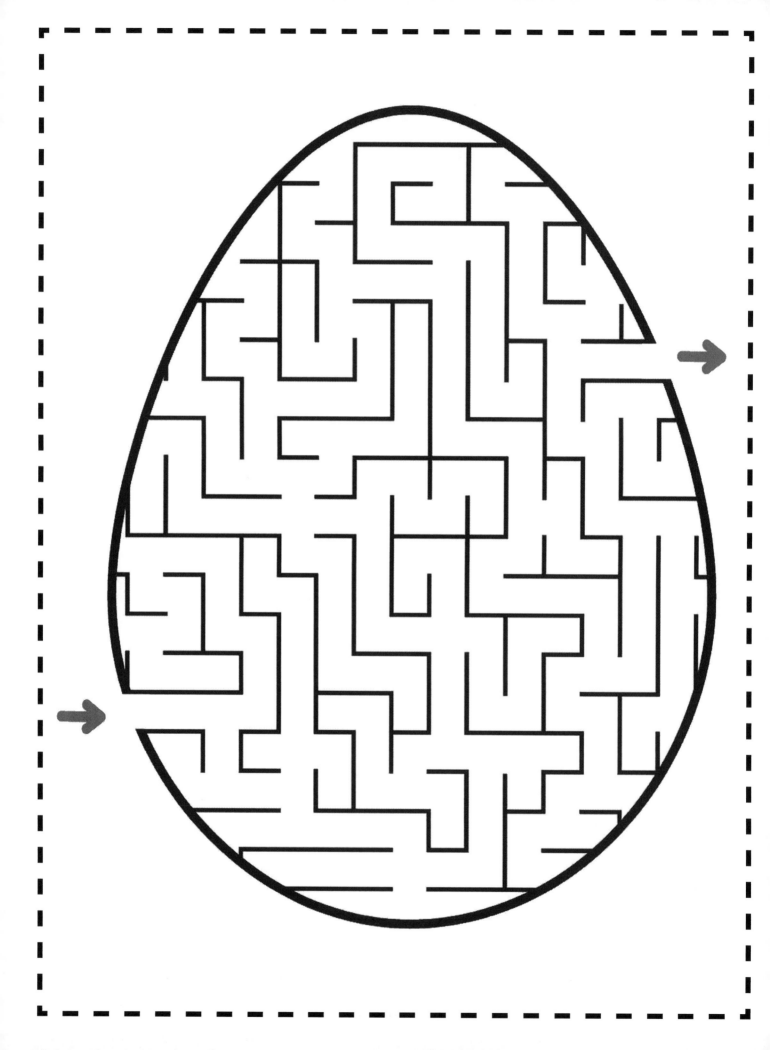

Picture Puzzles

Find 5 Differences

Find 7 Differences

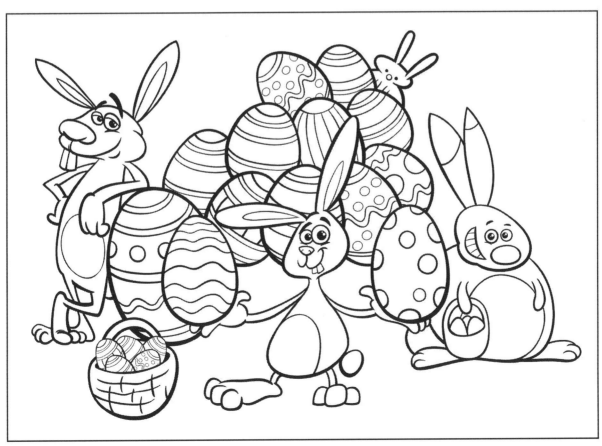

Find 10 Differences

Find 7 Differences

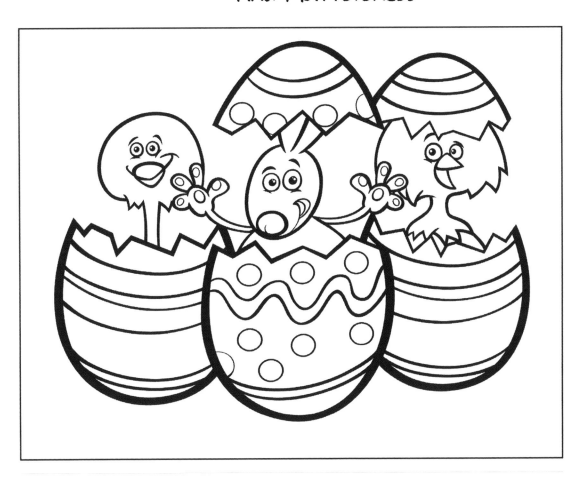

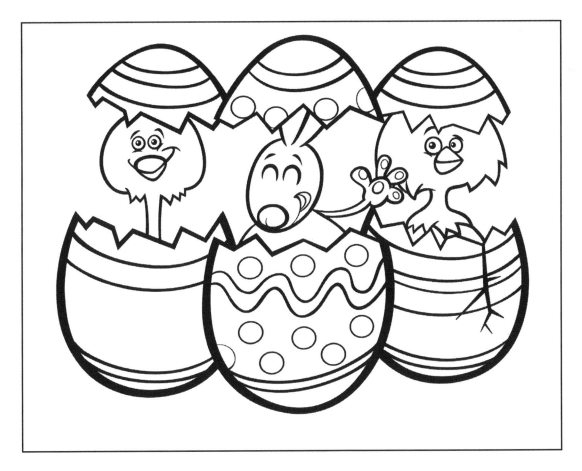

Find 10 Differences

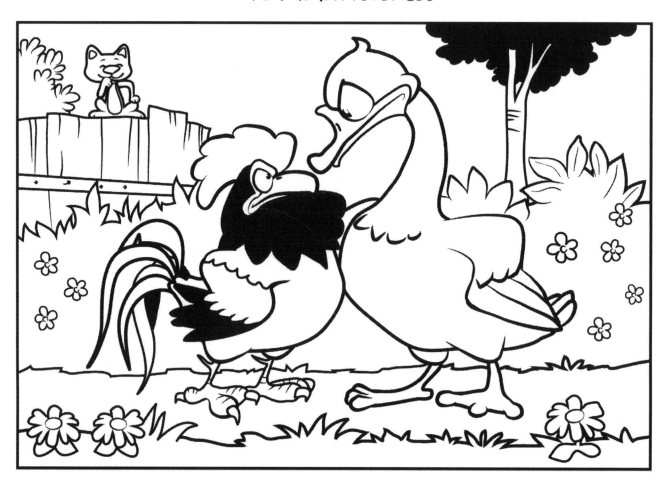

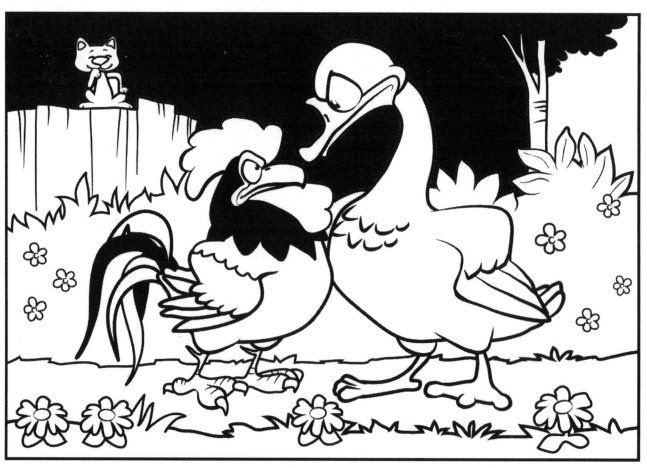

Find 10 Differences

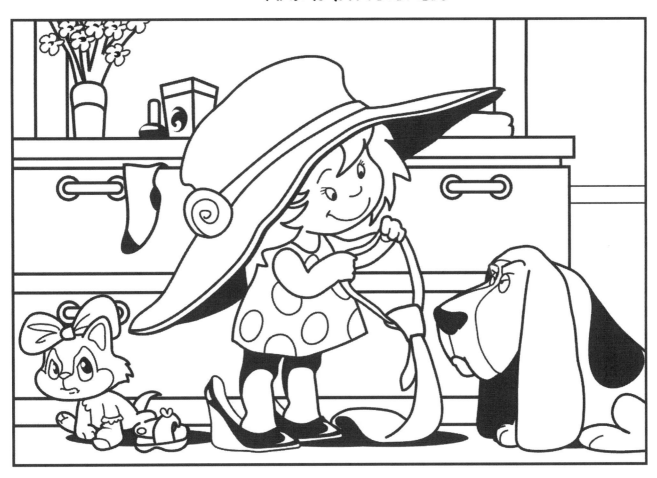

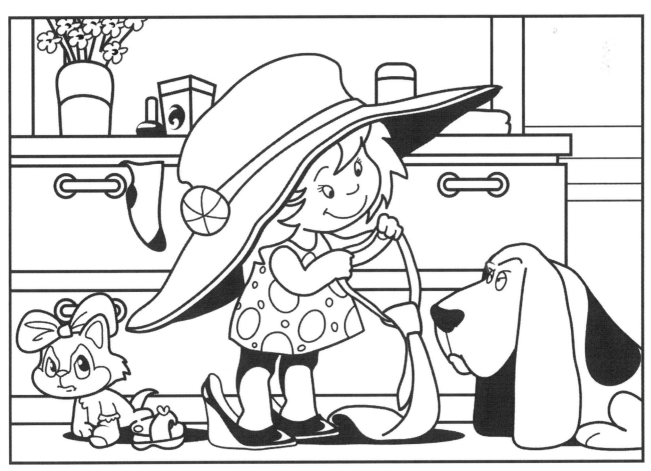

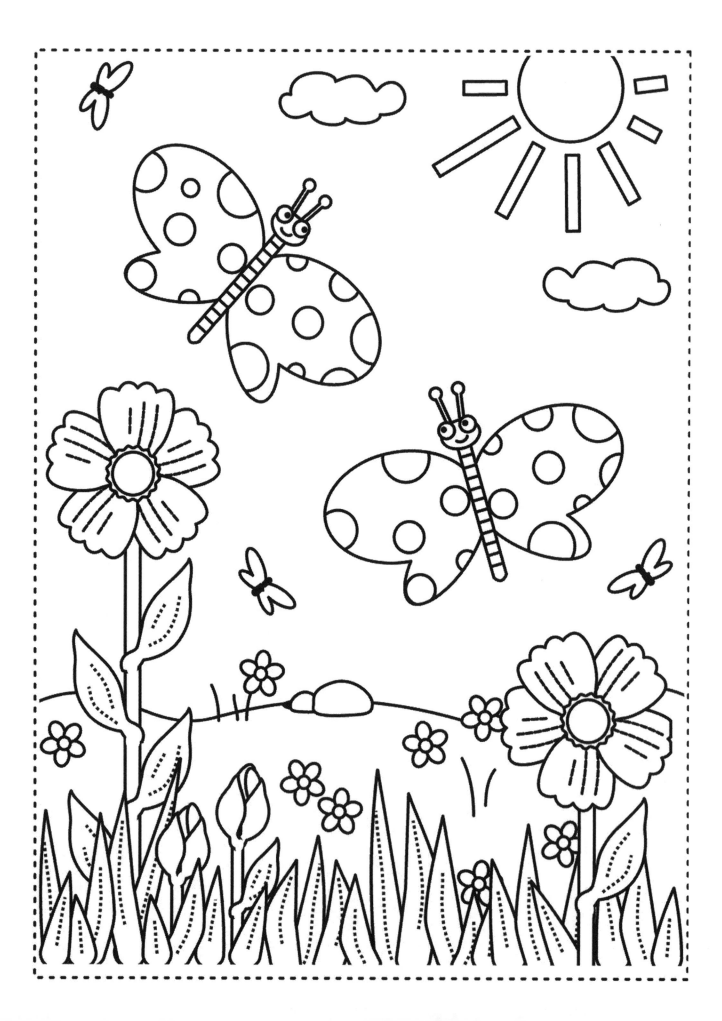

Find 10 Differences

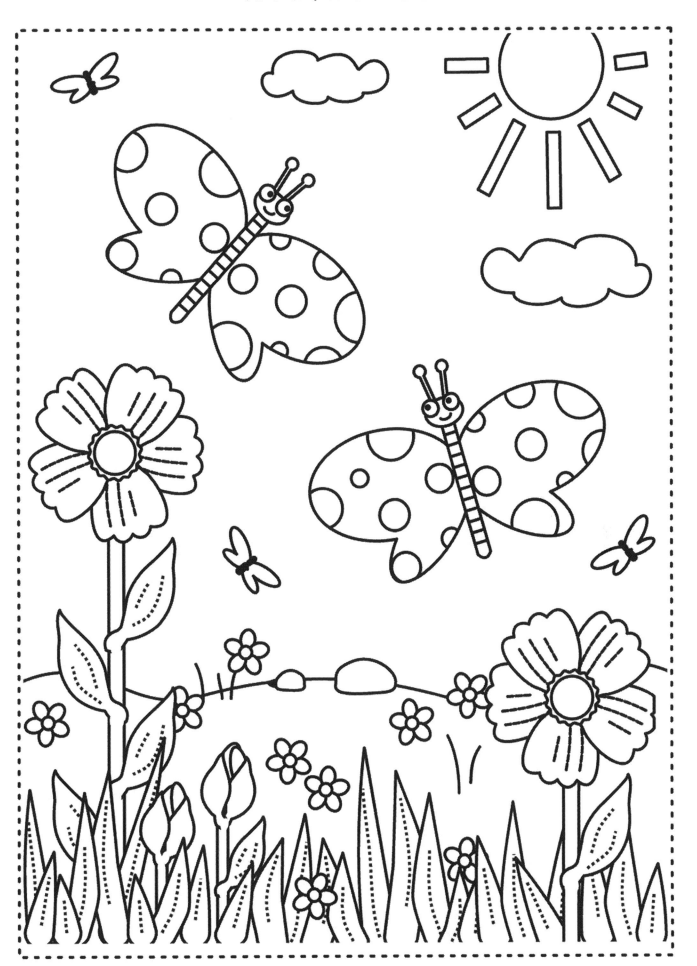

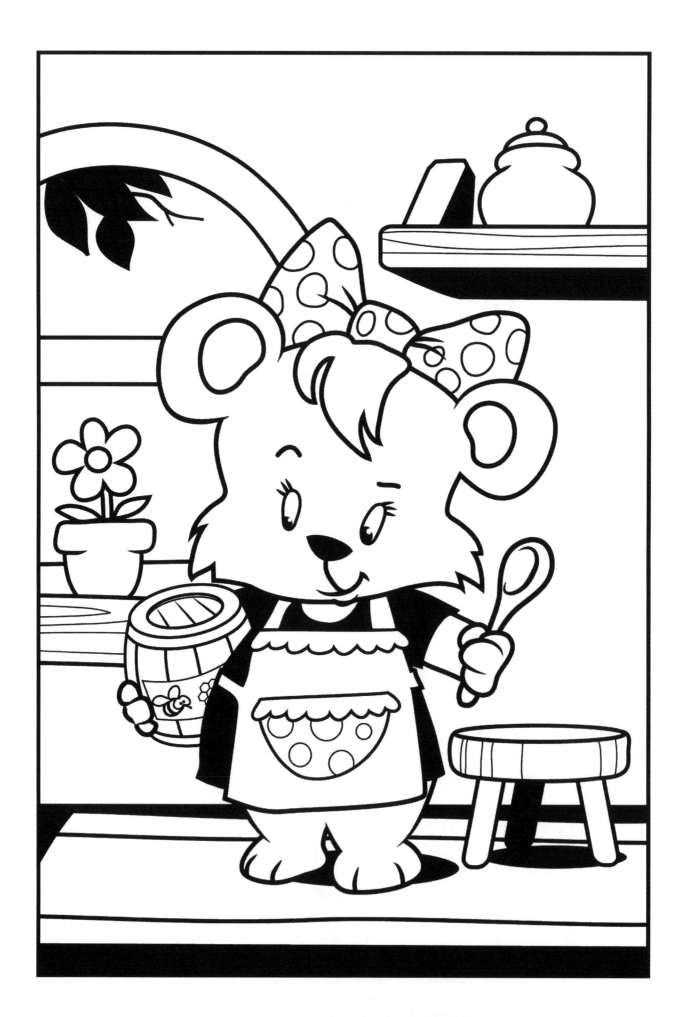

Find 10 Differences

Find 10 Differences

Color by Number

1 = blue 2 = green 3 = light gray 4 = pink
5 = brown 6 = orange 7 = light tan

1 = white 2 = pink 3 = blue 4 = yellow 5 = dark green
6 = red 7 = light green 8 = gray

1 = white 2 = pink 3 = blue 4 = yellow
5 = dark green 6 = red 7 = light green 8 = orange

1 = white 2 = red 3 = blue 4 = yellow 5 = dark green

6 = red 7 = light green 8 = orange

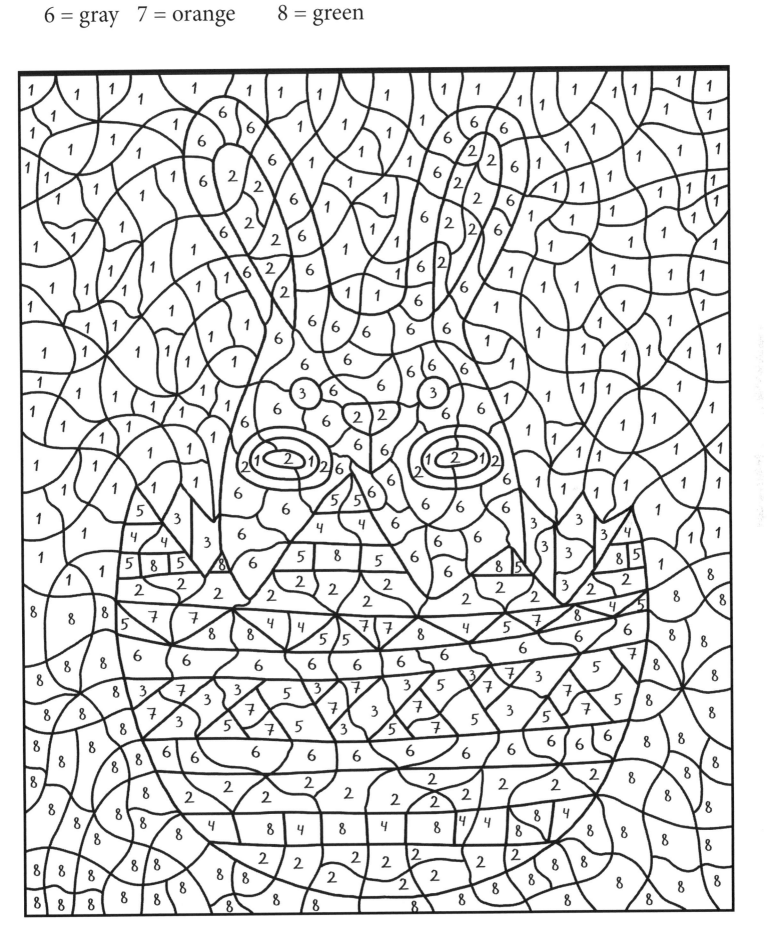

1 = white 2 = pink 3 = blue 4 = yellow 5 = light blue

6 = gray 7 = orange 8 = green

1 = white 2 = blue 3 = red 4 = pink
5 = light blue 6 = orange 7 = yellow 8 = green

1 = light blue 2 = orange 3 = blue 4 = yellow
5 = green 6 = red 7 = pink 8 = gray

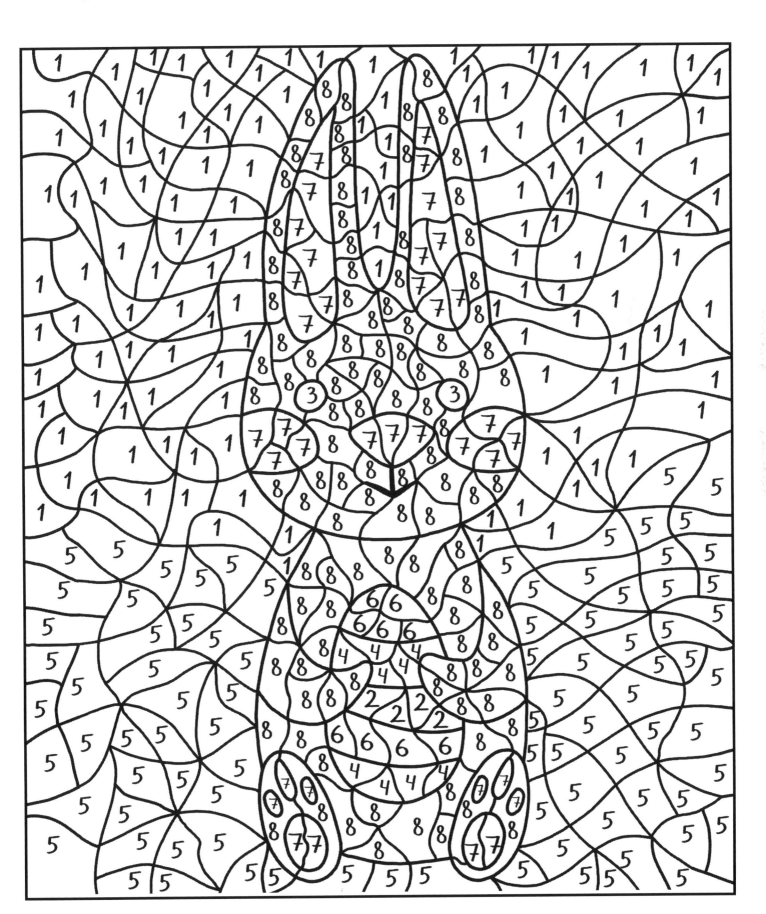

1 = white 2 = pink 3 = blue 4 = yellow
5 = light blue 6 = gray 7 = orange 8 = green

Drawing

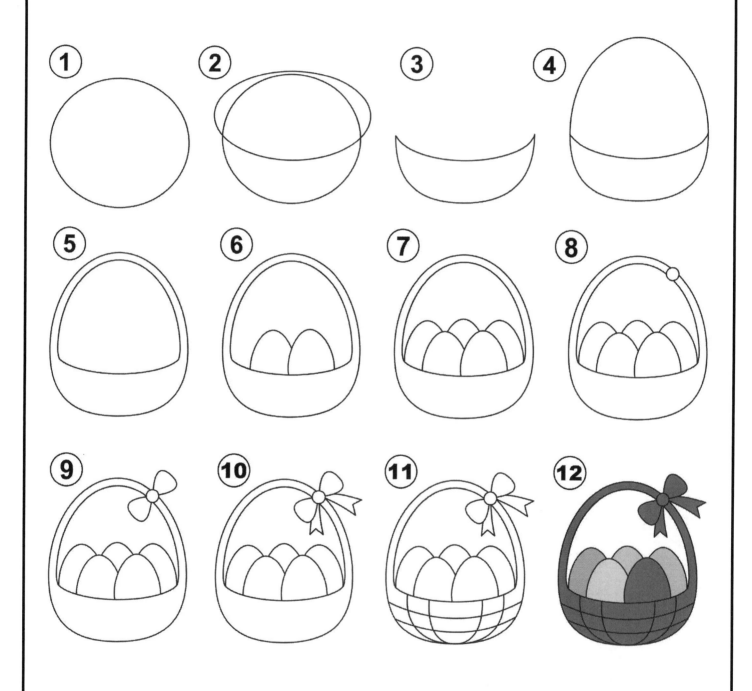

Your Turn to Draw

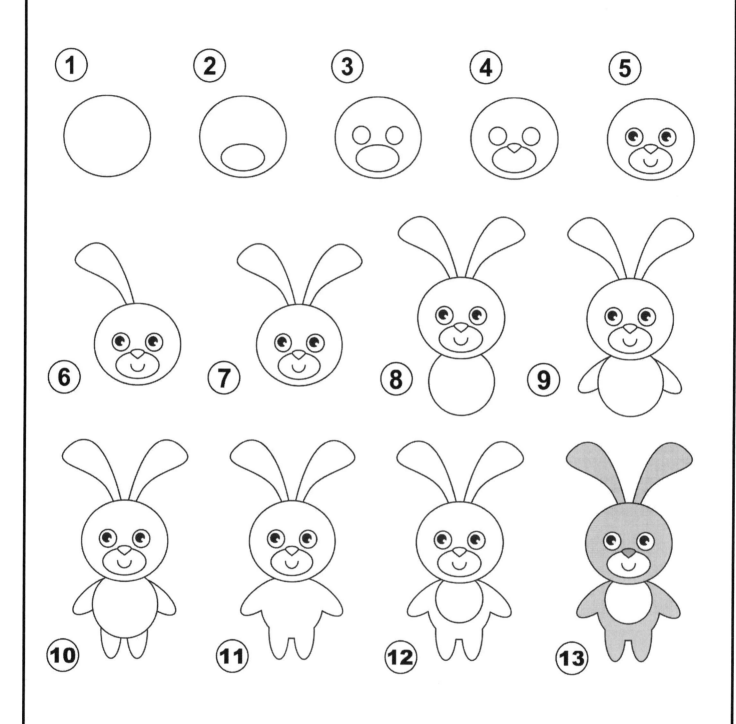

Your Turn to Draw

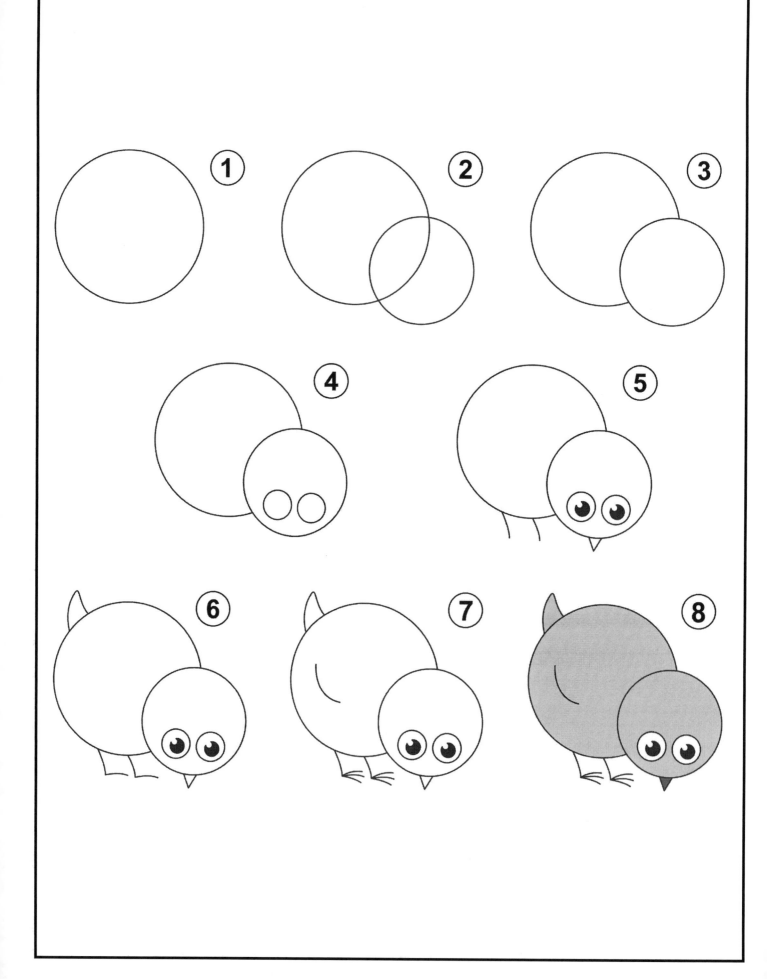

Your Turn to Draw

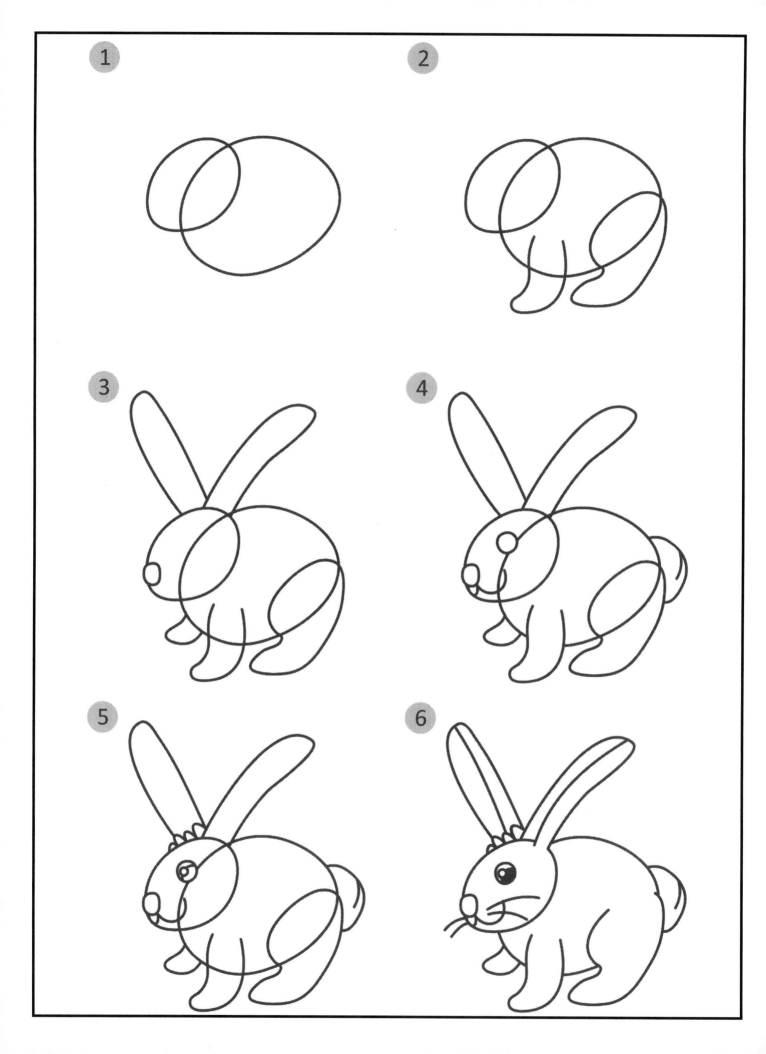

Your Turn to Draw

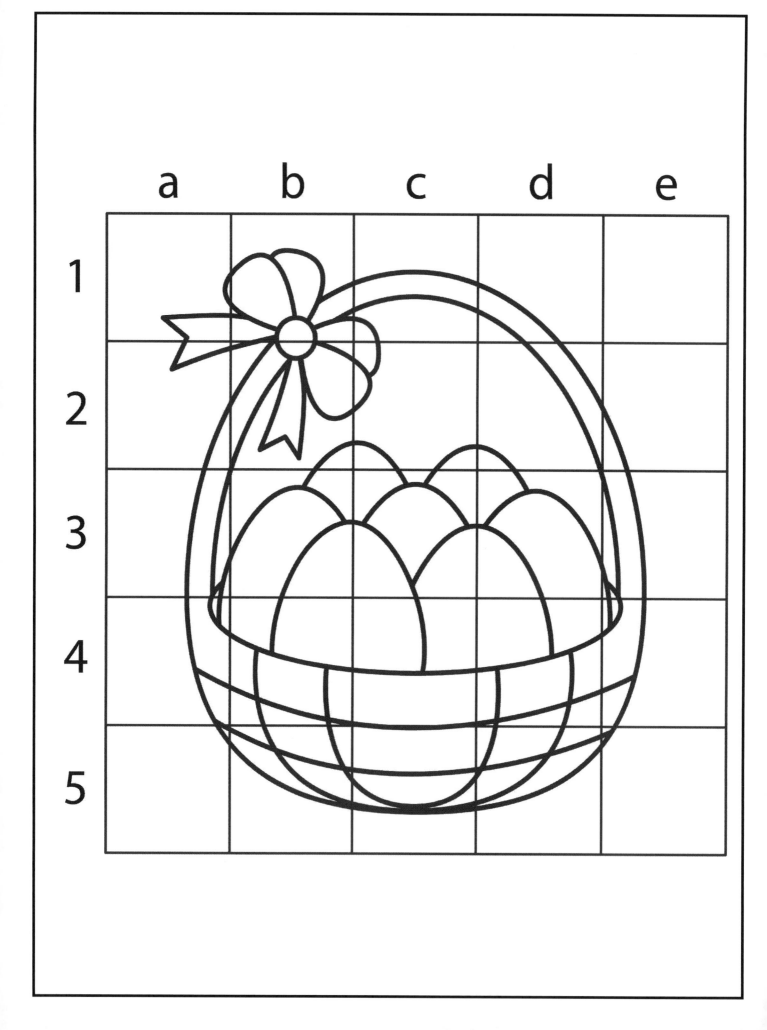

Draw the Picture Using the Grid

	a	b	c	d	e
1					
2					
3					
4					
5					

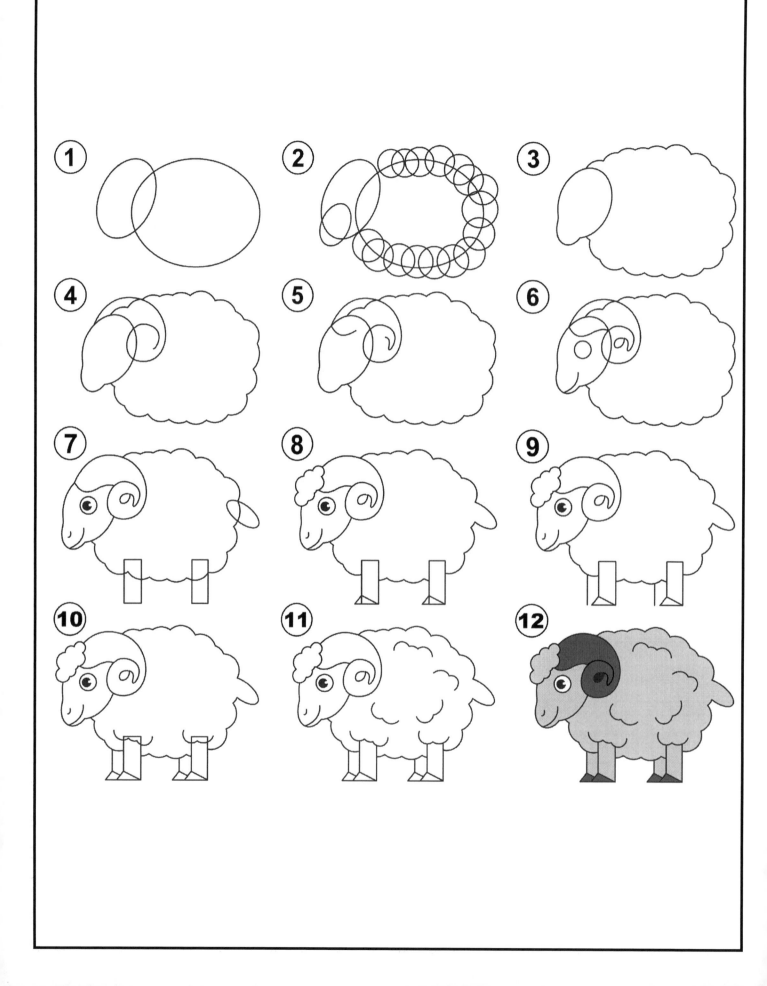

Your Turn to Draw

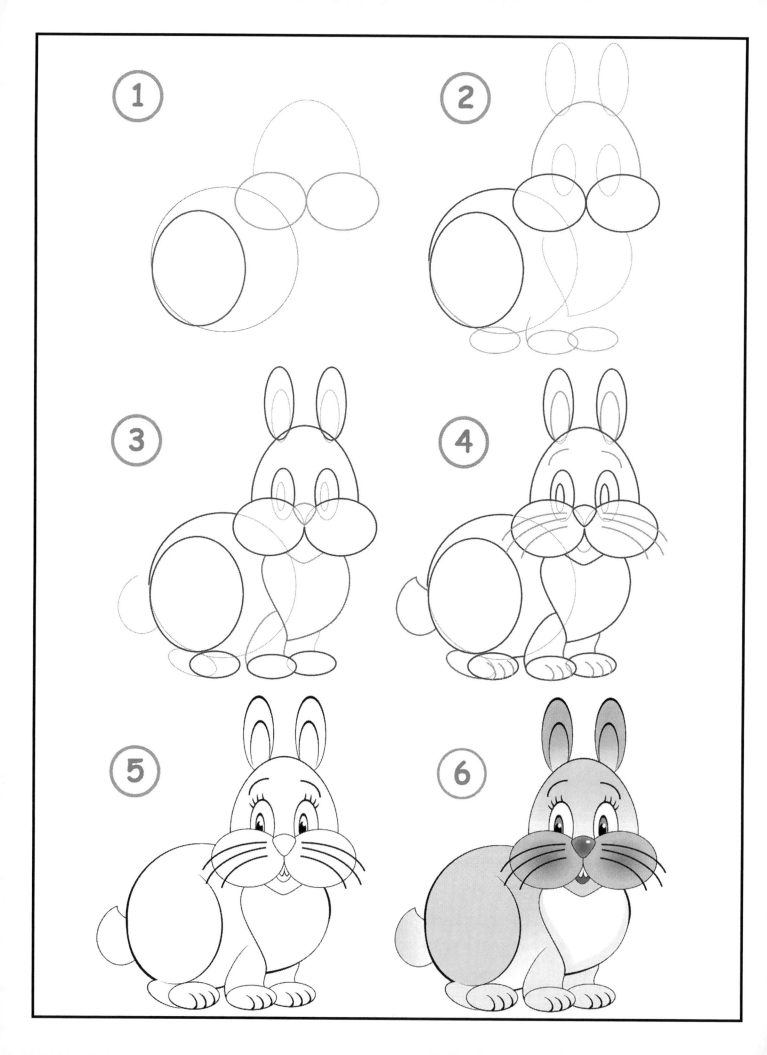

Your Turn to Draw

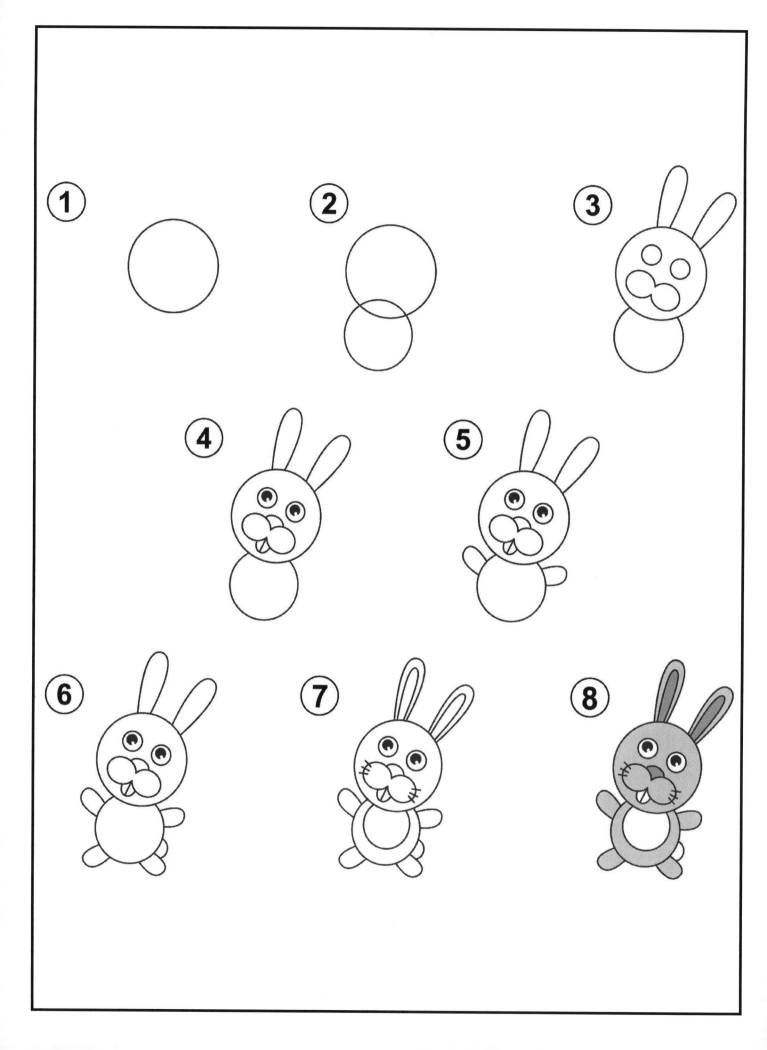

Your Turn to Draw

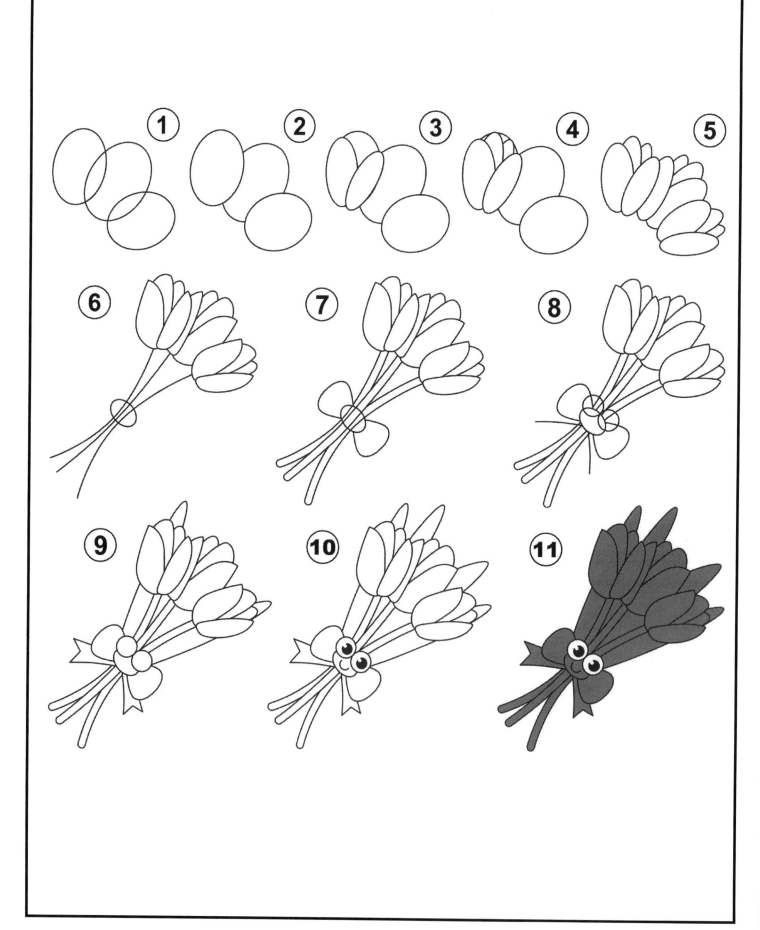

Your Turn to Draw

Use the Grid to Finish the Picture

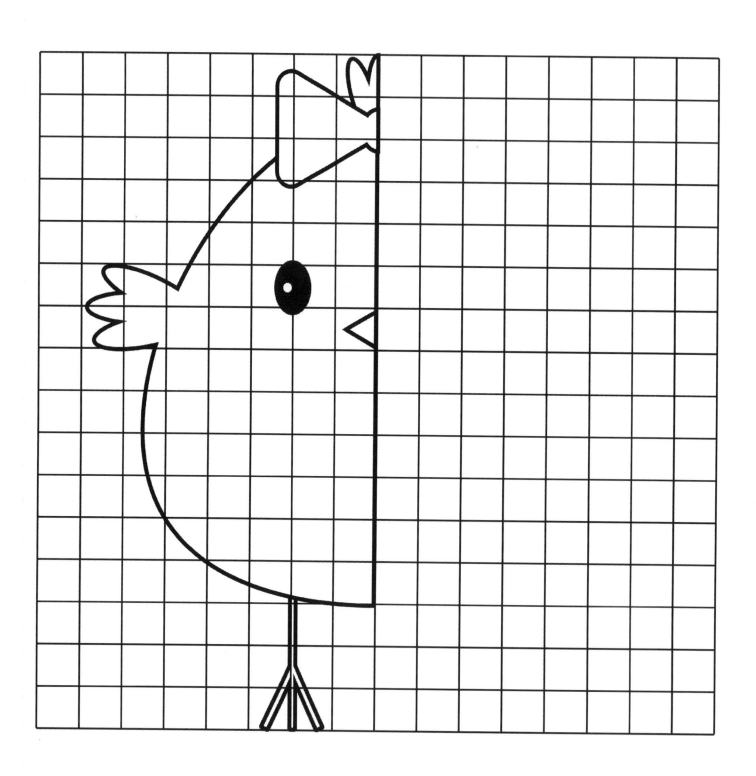

Coloring Pages

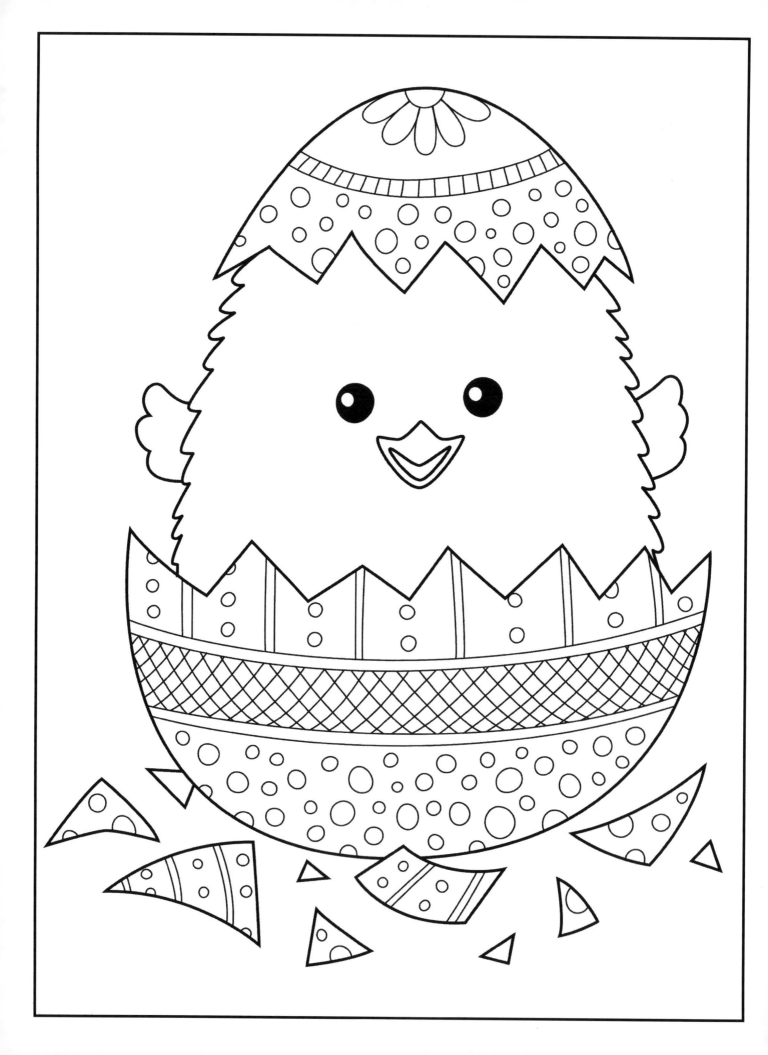

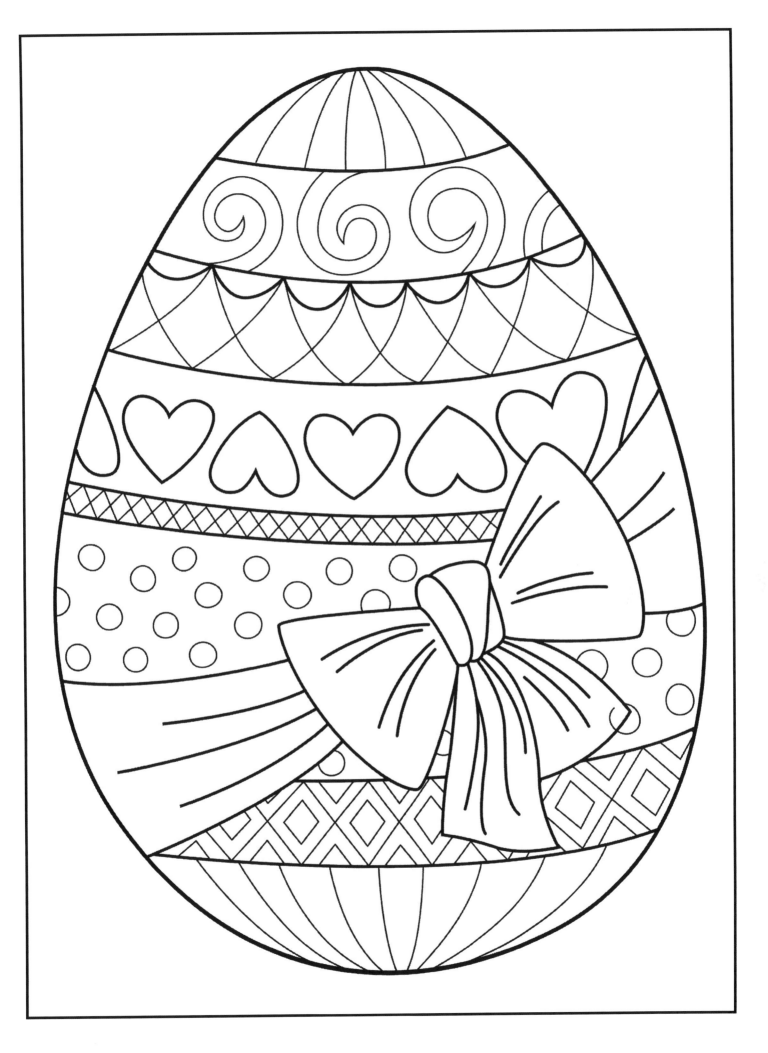

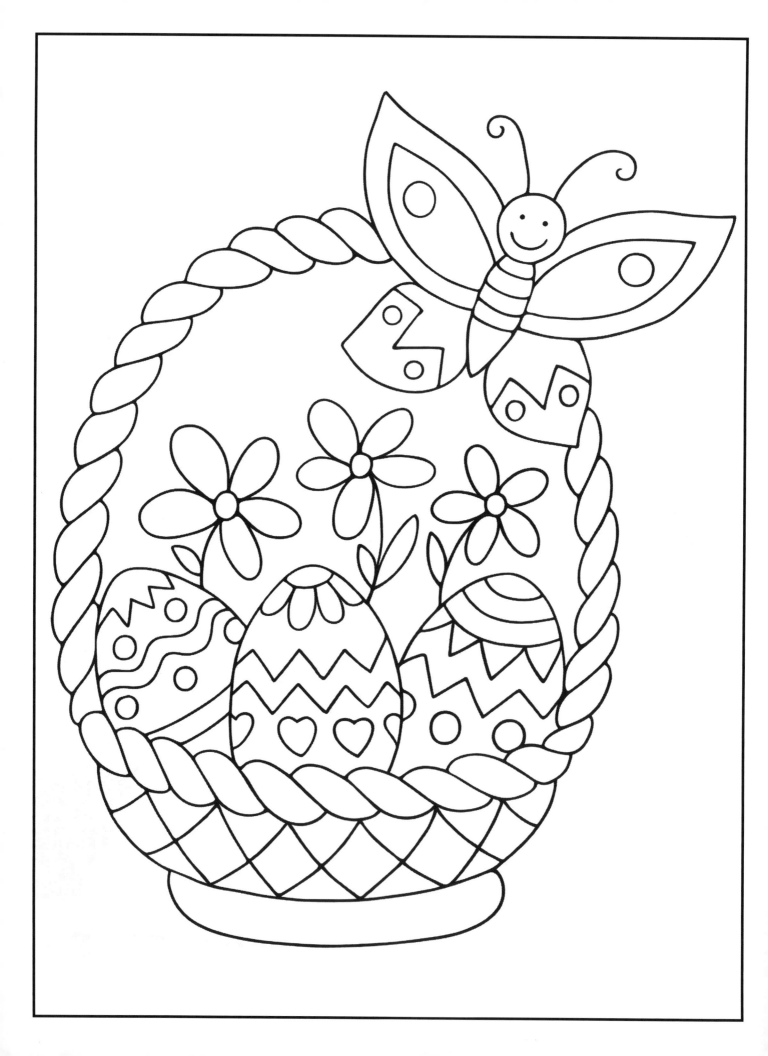

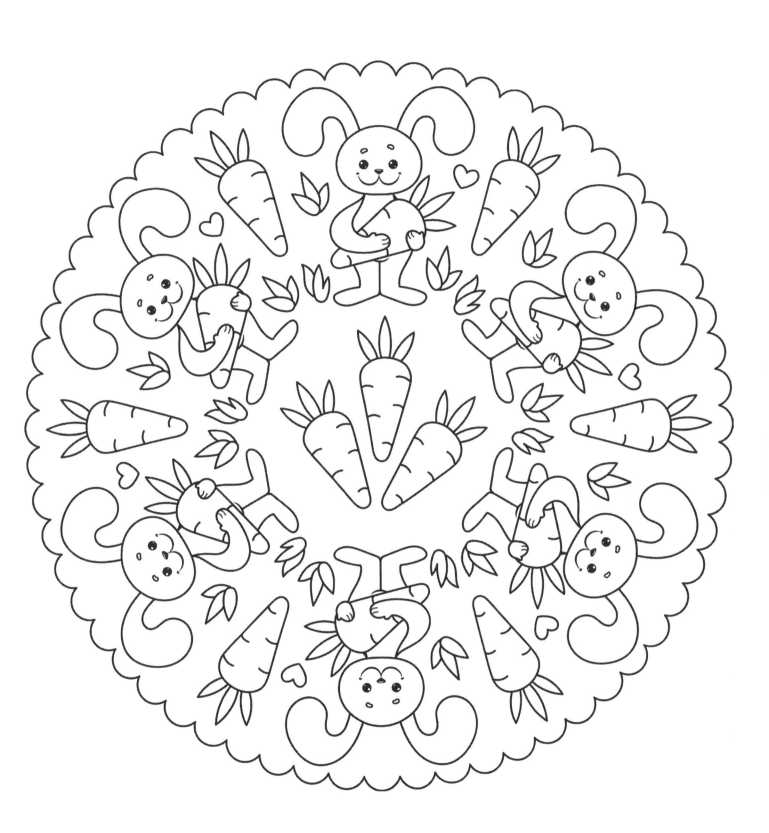

HAPPY EASTER

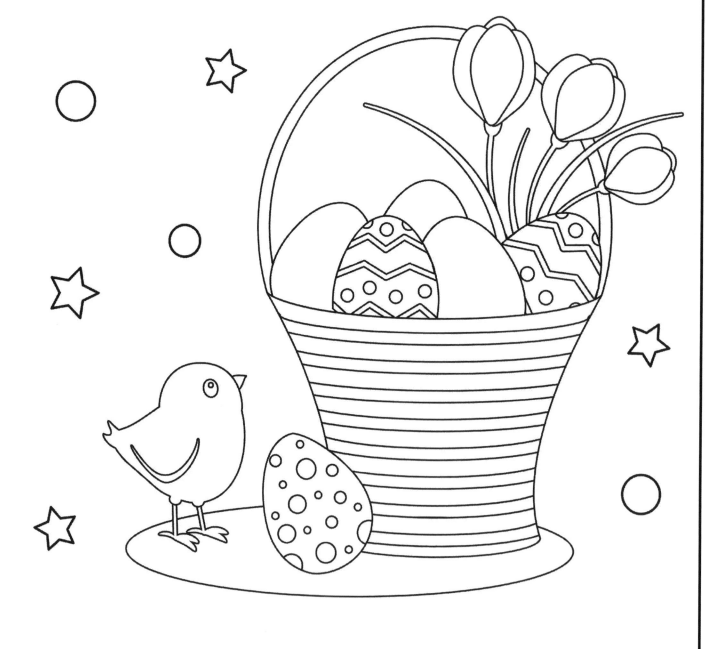

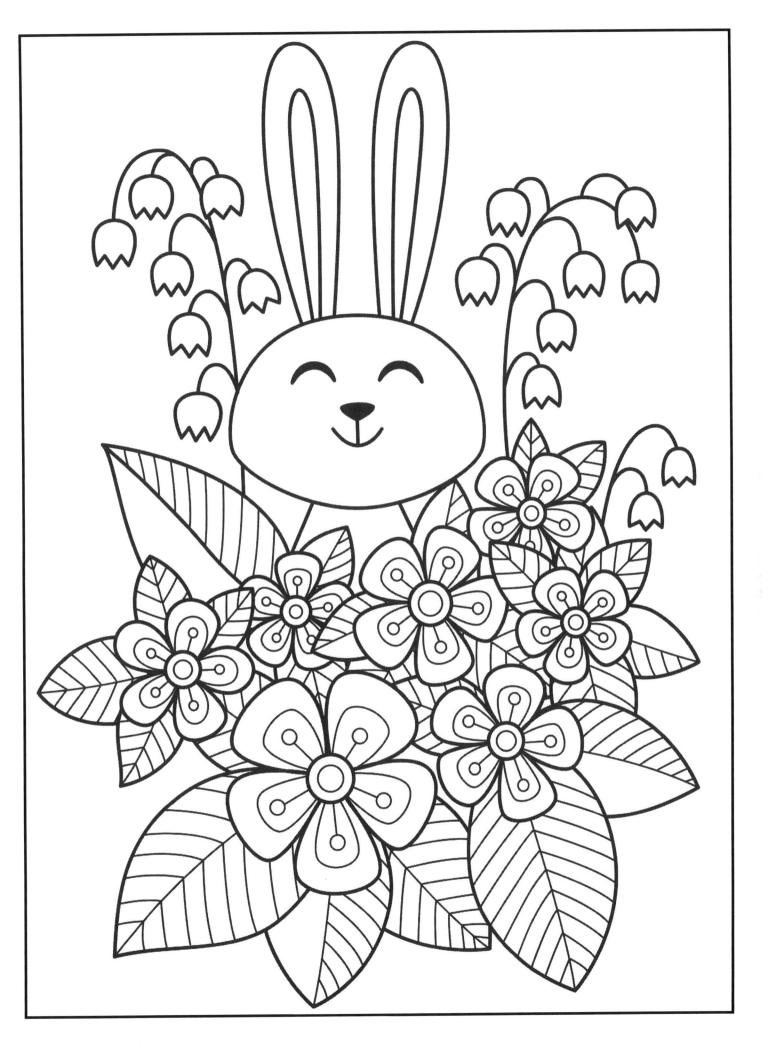

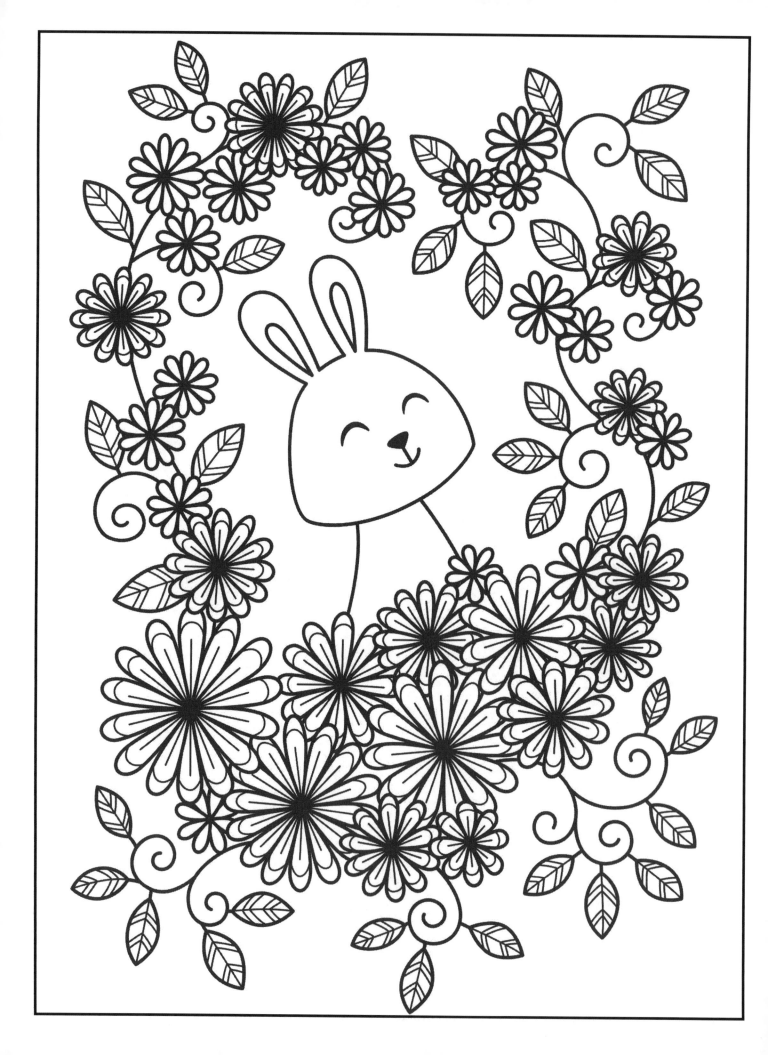

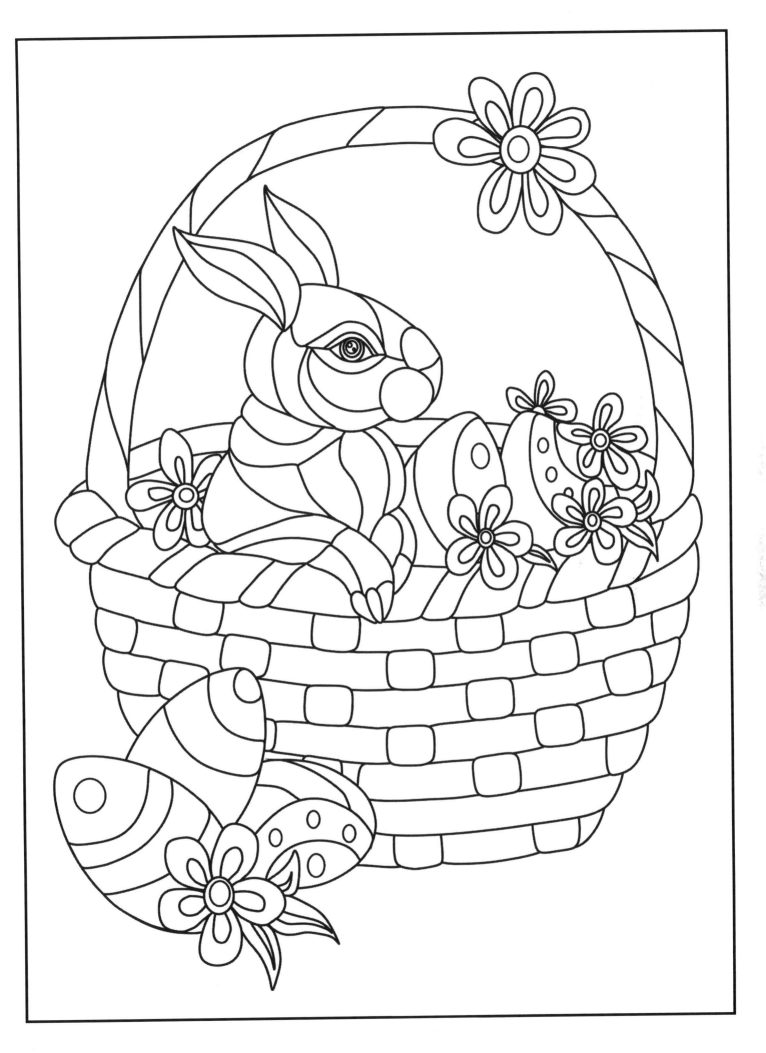

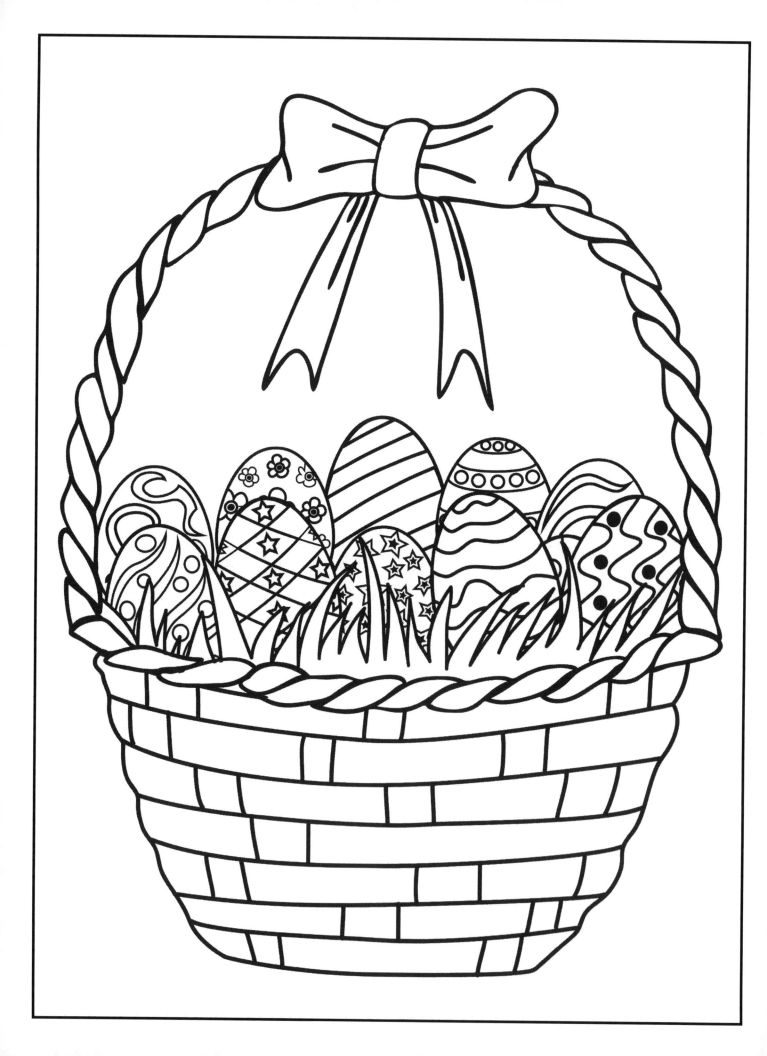

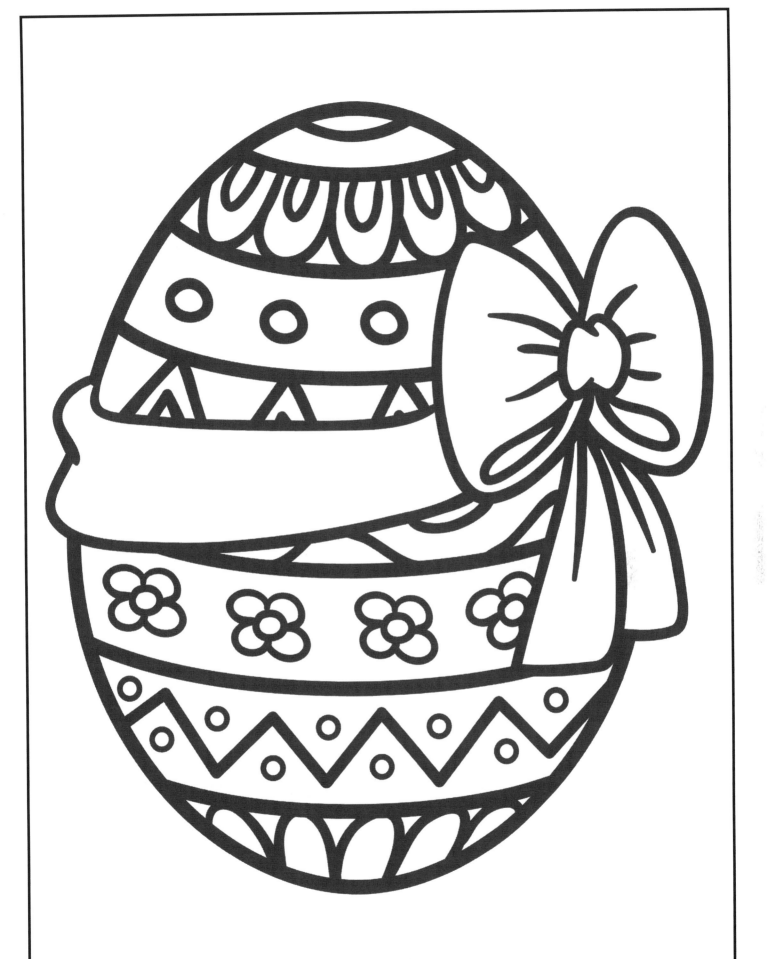

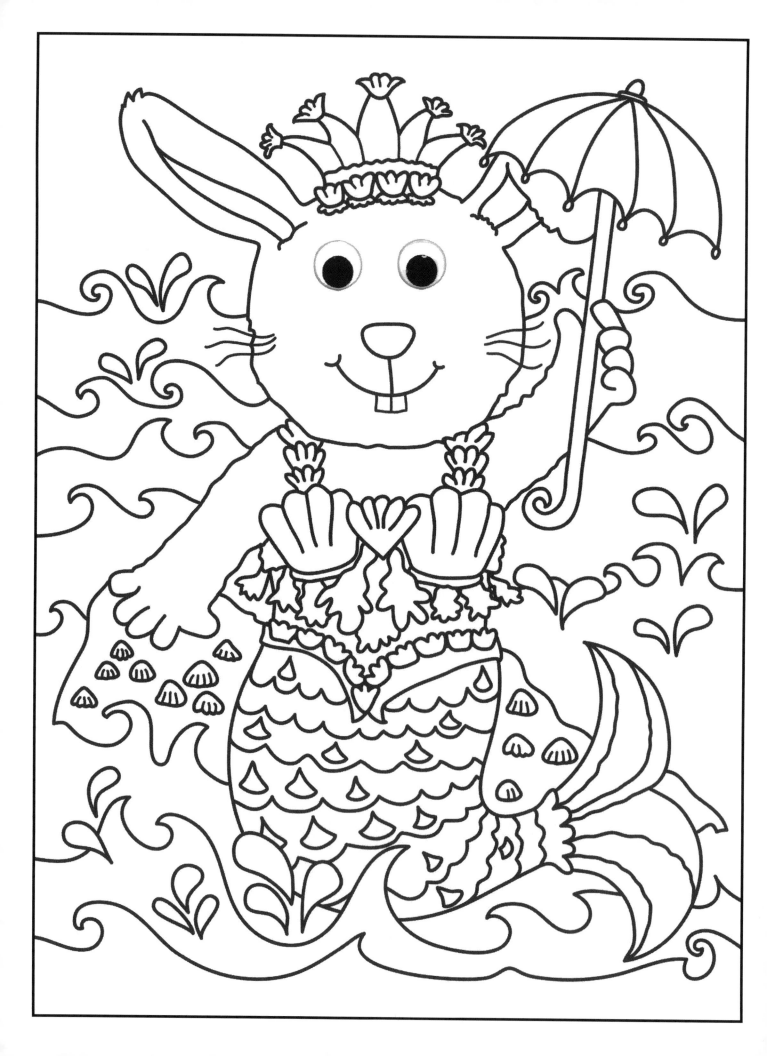

Word
Puzzles

Easter Basket

```
Q J X Q I S P E E P T H G T A
E P E K Y O W Z P C A N D Y L
J Q Q L Z T F O S A Z P W M B
I O Y B L Y D N V U G O P C A
V Y N S Z Y Z H E E L C S O S
R K G E B L B S U L N T C L K
I H N S S B I E A I A J M O E
C Z I S T T Z M A E T U E R T
P U N A X S H Y R N S W R F E
H E R R I S R T H C S R W U G
F C O G R S F K Q A R Q R L G
E B M A Y L H S E I N N U B S
A I M O F B M X M S X A Z M K
T A T N S U R P R I S E I I Q
Y T D B K J S H Q O G R E Q I
```

BASKET	GRASS	PEEPS
BUNNIES	JELLYBEANS	SURPRISE
CANDY	MARSHMALLOW	TOYS
COLORFUL	MORNING	TREATS
EGGS	NEST	WOVEN

Candies

```
M M K D K P E E P S Z C T K S
U C A Z H L H B H I C C M G B
G O R R B E D Y D N A C G T S
E C S D S B R X P F U E I E S
L O E A T H K S M R N A I K W
B N S D U H M W H I P M S M E
B U E F H G B A B E M Y P H E
U T E V L V R O L U Y A O Z T
B R R A C S R Z G L T S P N T
S N A E B Y L L E J O O I Y A
Z Z U C A D B U R Y T W L V R
Y J O R X O I Z V W L X L Q T
M H A O P V N O I T T Q O E S
C H O C O L A T E D M H L X S
L M B D N R O C Y D N A C O B
```

BUBBLE GUM COCONUT MARSHMALLOW

CADBURY GUMMIES PEEPS

CANDY HERSHEY'S REESE'S

CANDY CORN JELLYBEANS ROBIN EGGS

CHOCOLATE LOLLIPOPS SWEET TARTS

Easter Bunny

```
E G G H U N T B Y F F U L F K
W N U C L X J P H O P P I N G
Z S F S I G G R A S S I Z B Y
Q P I O A Z Q V U B U W B R R
P R U X T P F J I E G J R Y R
E I Q B N Q F L U O X H N O U
T N X L O X Z P O R T N S O F
V G W T T G E O S W U R A K S
M Y H E T W R Z F B E J M T W
H G I K O A M A R I S R O M C
O X S S C Z F E B Q D R S H R
M F K A Q I T X Q B R V L I X
V R E B H S Y L T A I H E D W
N K R S A Z A R C N Z T P E P
U J S E R S R A E Y P P O L F
```

BASKET	FLOPPY EARS	HIDE
CARROTS	FLOWERS	HOPPING
COTTONTAIL	FLUFFY	RABBIT
EASTER BUNNY	FURRY	SPRING
EGG HUNT	GRASS	WHISKERS

Easter Dinner

```
I  K  Y  E  D  I  H  V  H  D  G  Z  T  A  Y
N  B  I  S  C  U  I  T  S  Z  R  W  I  E  I
A  D  H  S  G  G  E  D  E  L  I  V  E  D  Q
S  A  P  O  B  D  S  I  O  W  X  U  W  S  E
P  E  F  V  T  L  E  S  K  S  L  T  Y  M  K
A  R  Q  Y  L  C  P  S  E  K  H  X  A  T  A
R  B  F  O  P  S  R  L  S  I  C  H  N  S  C
A  S  R  W  B  B  B  O  W  E  E  U  V  A  T
G  A  W  M  Z  A  E  G  S  F  R  D  C  E  O
U  L  P  S  T  I  T  P  Y  S  N  T  Y  F  R
S  A  I  E  Y  Y  Y  U  F  V  K  B  F  S  P  R
H  D  G  H  W  A  S  T  E  I  O  U  J  O  A
V  E  P  P  O  T  A  T  O  E  S  F  N  N  C
V  I  Z  B  T  O  F  F  B  M  A  L  E  S  T
R  E  N  N  I  D  Y  G  P  P  S  M  F  V  Y
```

ASPARAGUS DEVILED EGGS LAMB

BISCUITS DINNER POTATOES

BREAD FEAST ROLLS

CARROT CAKE HAM SALAD

DESSERTS HOT CROSS BUNS VEGETABLES

Egg Hunt

```
E H G W W E G G H U N T S L L
C A C Z L N V O Q B E C A R T
F S S W X N S C K Y W C H E K
P S N E F U Q C A N D I E S I
G L A W E F G R A C C I Q N H
N Z D J Z K Q N M E Z S S R U
I X J E B X E I T T E F N O C
N H B C C R C S E M A G U P P
N V H P D O S N D G E N C R T
U Q I L W T R N Z H H E O I Y
R L I M A D I A L J P D L Z B
R H X E K F J L T M N D L E A
C I R Z V O G N I E Y I E S G
B T C F B A D I O Y L H C L F
V W X A L A U C Z S Q R T W Y
```

CANDIES	EGG HUNT	PRIZES
CHILDREN	FIND	RACE
COLLECT	FUN	RUNNING
CONFETTI	GAMES	SEEK
DECORATE	HIDDEN	TREATS

Family Time

```
M E M O R I E S U R E M O G K
J R E H T A F S O E V C T A Y
N E R D L I H C C H I M T T L
G G A L D R L E S T T Z C H I
N F R E N A R E C E S B T E M
E A D A I M S M N G E B R R A
A W J C N I O C B O F N A I F
H U E Z R D R T N T Z G V N Q
E P T P S T P B H A N O E G C
S W R X Y I P A U E Z A L F F
E U N C U N K H R P R P G M T
S P N O I S Y S G E K U Q V F
G T H A N K F U L E N O X N Y
L B P L U K M V C B F T D C B
X Z E T A R B E L E C V S G J
```

CELEBRATE	GATHERING	SPECIAL
CHILDREN	GRANDPARENTS	SURPRISES
FAMILY	MEMORIES	THANKFUL
FATHER	MOTHER	TOGETHER
FESTIVE	NOISY	TRAVEL

Happy Easter

```
L U F B F A L J F N J Q S K Y
U F E S T I V E O S P G T N C
C Y B D G V Z I X H Z I E W J
J E P U D R T G S A S A U L L
C T L O N A M T D P D I Q J I
U H O E C N E S I P F S U X L
V F I A B K I F B Y G U O J I
C F V C S R D E A E K O B T E
Y E L A K S A Z S A Y Y Z L S
O L B E W S G T L S A O H B F
G D Y A D N U S E T L J U Z I
H O L I D A Y Y D E B A R U F
F Q H X C Z D L R R S T F I G
S B G N I N R O M P O F L O X
M D G Q L B A M J B R X E S W
```

BASKETS	FESTIVE	JOYOUS
BOUQUETS	FOOD	LILIES
BUNNIES	GIFTS	MORNING
CELEBRATE	HAPPY EASTER	SUNDAY
CHICKS	HOLIDAY	VACATION

In Bloom

```
P P J X S E I L I L O P M L G
K J B L U E B E L L S A M E T
S Y B C I G B H D A S H M S E
K A U X U A J D J L J I P U U
T N A R G A R F M I T T B T Q
F K T R A D M O V G Z V L O U
F L W U Z F S E N R F M O L O
G X O Y L S T I B E L S O D B
M C L W O I R R M W O H M B U
O T O L E P P Q A O R L I D P
J Y B N S R R S Q L A D N I G
D U E F M M S F B F L H G E A
W N E L I L A C S Y C K O Y K
X T O P P O S Y I A P G Z T Z
Q Q S I T S I R I M S I I H P
```

BLOOMING	FLOWERS	LOTUS
BLOSSOM	FRAGRANT	MAYFLOWER
BLUEBELLS	IRIS	POSY
BOUQUET	LILACS	SPRINGTIME
FLORAL	LILIES	TULIPS

Easter Parade

```
N O Q H E M B U N N I E S T V
U B G K T A T N W S T X S H S
N G N I T R H V Y N B E W S Y
C X I G K S Y J T A N J A T J
Z L N G O H H F O E H R F R A
D L R I M S Z Y B G C V E C
B J O J O A Q D S Y H M M A J
W A M J S L V A N L J T Y T P
D O S W K L X Q N L Z R N S P
H U V K Y O Z M H E P U Q S V
I U N E E W V F W J Q Z P P N
T J K S N T C R W Z S E O B P
I Z S U R P R I S E E P P D M
R E G G S Z D W S P R W V K O
Y D N A C G M L U F R O L O C
```

BASKET	GRASS	PEEPS
BUNNIES	JELLY BEANS	SURPRISE
CANDY	MARSHMALLOW	TOYS
COLORFUL	MORNING	TREATS
EGGS	NEST	WOVEN

Sudoku

How to Play Sudoku

- Use numbers 1-4
- Fill each 2 x 2 box so it only contains 1 of each number
- Make sure each row across and column down also contains only 1 of each number

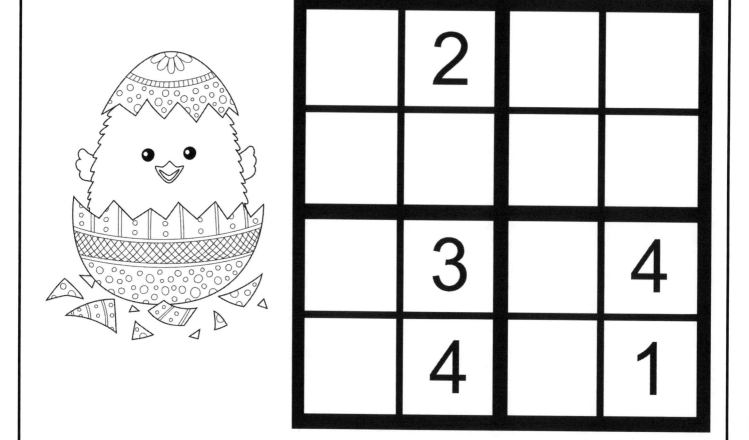

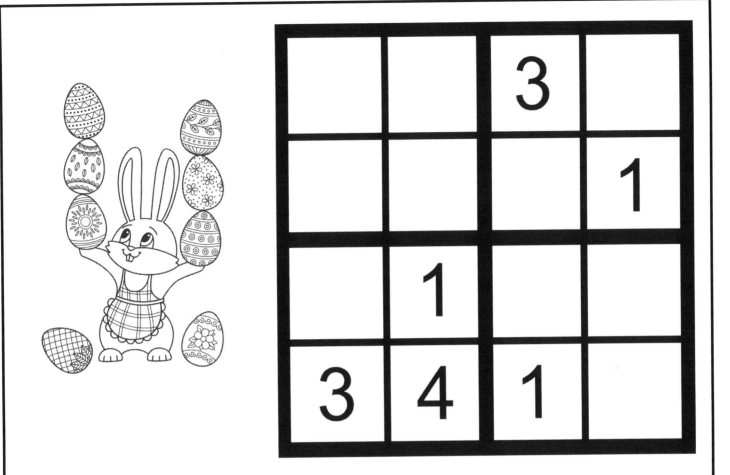

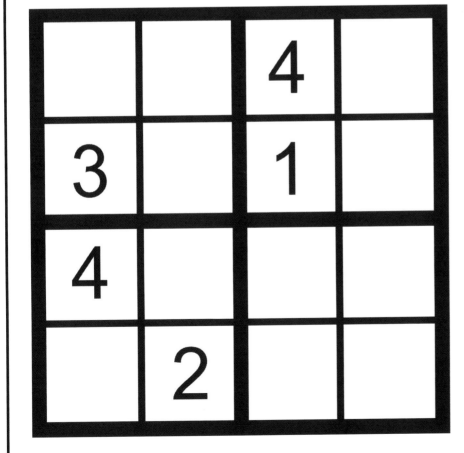

How to Play Sudoku

- Use numbers 1-9
- Fill each 3 x 3 box so it only contains 1 of each number
- Make sure each row across and column down in the larger grid also contains only 1 of each number

		7				5		
4		8				6		
						8		2
1		4		6			2	7
			7	4				
								5
		2						9
	1		5					
	5		6	3	9	7		1

3		7	2			4	9	1
5				9		7	2	
	2			7		3	5	
					2	9	1	
2	4		8		9		6	
			5					2
		1		6	3			
7	6			2	5		3	
			4	8		6		5

	7		2					
3	4			8				7
9	1					3		5
4		7			9	2	6	
	9		5	2			7	
			7					
			8					1
7		8	9		1			3
1			6	7			5	

					3			
1		8	2	4		7		
	6	4	5			1		
		3	4					
9						4		8
		1	8				5	
	9		7			8		
		2				5		
	8			1	2		9	

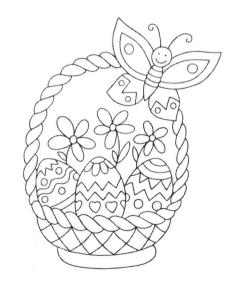

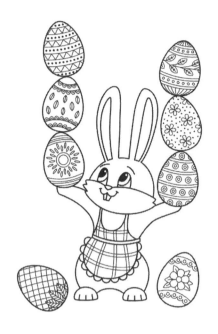

					5	2		6
								9
6		1				4	3	
	4		8	3		6		7
2	1			5				
	7	3		6		5	4	
	9		1	4		3		
				2		8	7	
	8	4				1	9	2

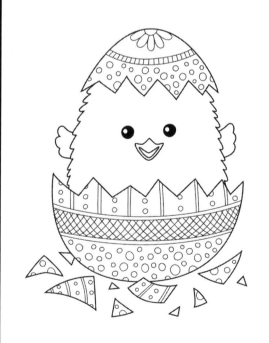

8			2			5		4
							9	
				6	4		2	
				3		6		
				7			1	8
3			6	9	2			
		3	5			7		
	4	8				6		
7	9							

Answers

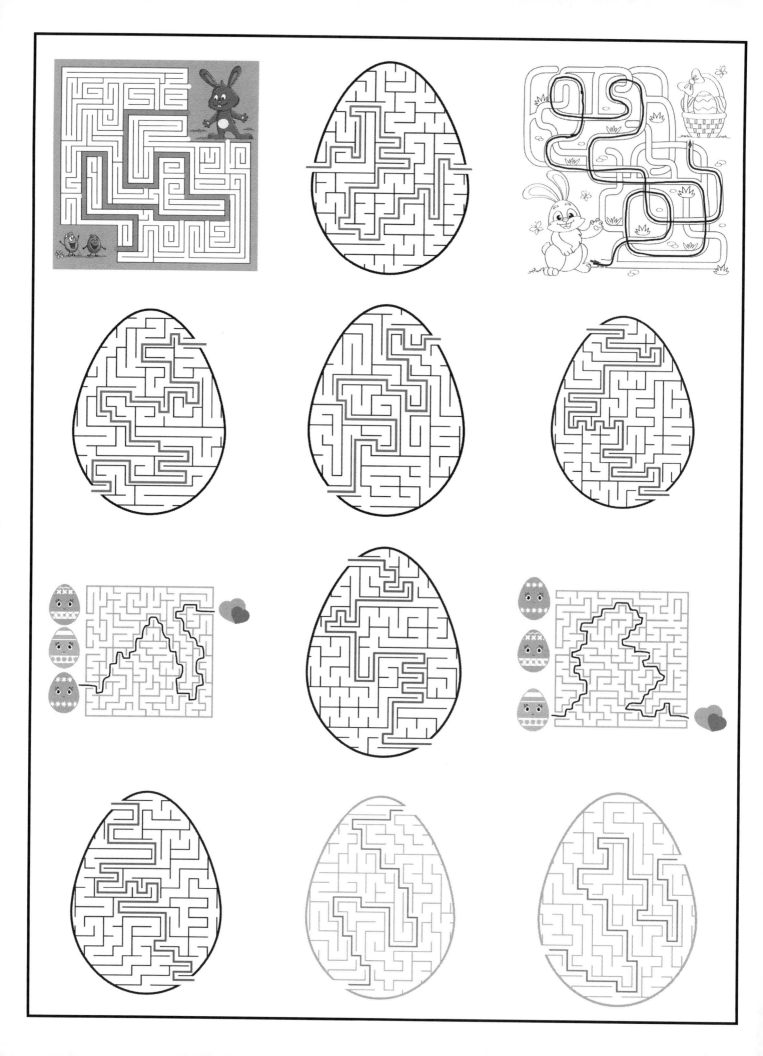

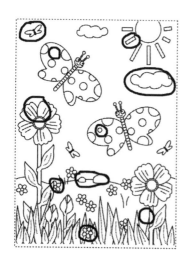
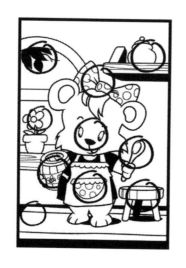
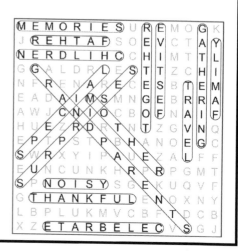

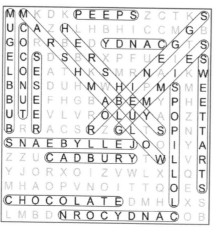
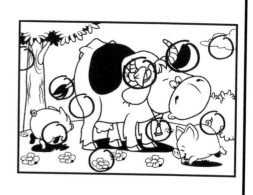
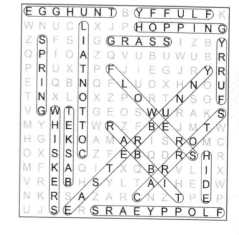

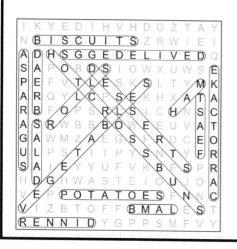
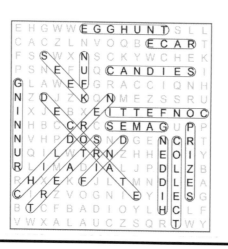

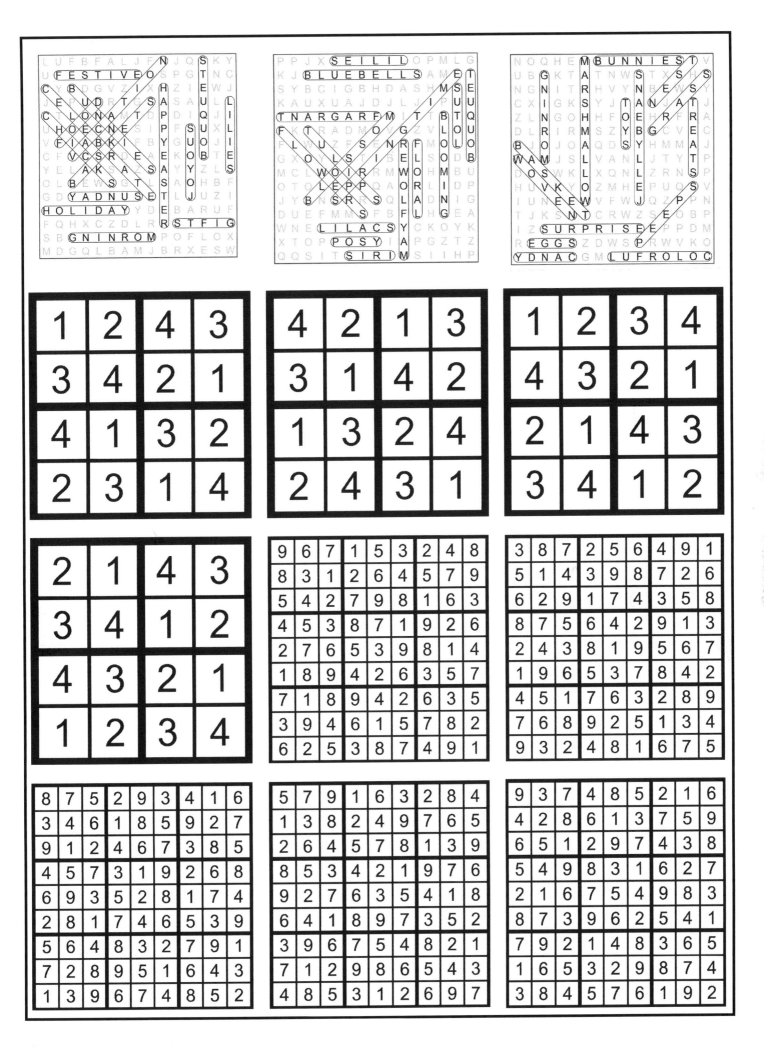

8	7	9	2	1	3	5	6	4
6	2	4	8	5	7	9	3	1
1	3	5	9	6	4	8	2	7
4	5	7	1	3	8	6	9	2
9	6	2	4	7	5	1	8	3
3	8	1	6	9	2	4	7	5
2	1	3	5	8	9	7	4	6
5	4	8	7	2	6	3	1	9
7	9	6	3	4	1	2	5	8